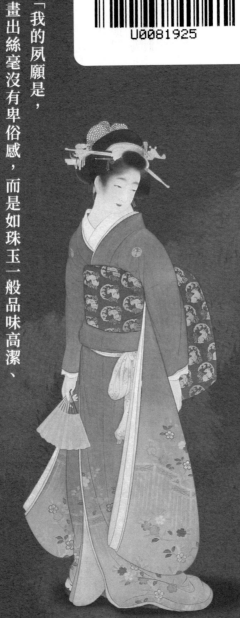

更有早行人

上村松園傾盡一生的藝術，與她所生活的世界

「我的夙願是，畫出絲毫沒有卑俗感，而是如珠玉一般品味高潔、讓人感到身心清澈澄靜的畫。」

研墨，展紙，姿勢端坐，視線集中於一點便可無念無想，任何雜念都無容身之地對我來說，畫室就是蓮花座，是無與倫比的極樂淨土

上村松園·著

方旭·譯

早く行こう 旅人よ

目 錄

參　我記憶裡的那些人 私の記憶の中のあの人たち

上村松園

橫山大觀

橋本關雪

上村松園年譜

推薦語

寧遠

上村松園是幸運的，有著這樣一位母親。母親是她最柔軟卻也最堅強的依靠，憑單薄的女子之軀，為父亦為母，以賣茶為業，獨自撫養兩個女兒長大，用辛苦與堅韌換得體面與尊嚴。她用自己的一生，給松園上了一堂簡單、自然又豐碩的人生之課。那些永不枯竭的愛與支持，已經牢牢生長在松園的身體裡，成為她永遠的火焰與光明。你看，對世上的每個孩子來說，母親，都是這樣重要的人啊。

蔣嬋琴

她被視為天才，卻一生不失努力、隱忍與精進；她歷經命運跌宕、家境變遷，卻始終保持美、雅及堅韌的姿態。歲月與現實給予的殘缺與榨煉，最終成為養分，澆灌畫作，綻放圓滿；也讓生命之果，流轉不息。其瑩潔無纖塵、如珠玉般清澄高雅的氣息傳遞，即便空間、歷史遙遠，仍能清晰感知。

她終生踐行「畫筆報負」，以藝術濟度他人；是母親，也是女畫家。為此，用盡力氣，活出了氣象。看她的畫，讀她的人生，活著的人會得到寬慰。

五瓣花

上村松園將古舊之美，古舊之生命，古舊女人之精神，都在畫筆中一一呈現，她只畫女人，她清晰地描畫她們的眉、唇、眼、臉、衣飾，更重要的是她皆畫出這些女人的內心之神，孤絕、自立、帶著一些驕傲，不屈於世事的艱難，始終有所嚮往。她在棲霞居裡繪畫，只願「以霞為食以霓為衣」，一生浪漫、柔情又足夠堅韌，時常從清晨畫到黃昏，不斷精進努力執著於繪畫，藝術成就從來不是她的目的地，而那「只要手一拿起畫筆，心中就一粒塵埃也飛不進」的時光，才是最滋養她的時刻吧。

茉莉

其畫其字其人，雖然來自遠方，但在內心卻撫起了波瀾。那些與母親的故事，藝術旅途上的摸索，生活中往往被忽略的片刻，如同一位好友隔空叮咚傳來的訊息，掀起記憶的暗潮。不同時代，不同家鄉，然而女性獨有的心思卻是相同的，願我們都在這微妙氣息裡觸摸生活之美。

蓮羊

第一次看到上村松園先生的作品，是五六年前搜尋竹內棲鳳時偶然遇到的，那時候只看到些網上的失真圖，簡單的當工筆畫來了解了一下。直到 2015 年到日本來做文化交

流，原以為日本的「院展」、「日展」這些全國美展上展出的作品都該是浮世繪或上村、竹內一樣的「傳統日本畫」，但所見皆是一張張西方感實足的「現代日本畫」，頗有些失望。

為此，我專程去了趟京都，去當地的美術館、博物館和畫廊裡尋找我印象中的傳統日本畫。看著上村松園先生的張張原作，久久流連，並親自臨摹了一張，自此刷新了對日本畫的認識。上村先生主要創作的是穿著和服的美人，衣褶的長短和相互間的距離、脖子的曲線和手指的彎曲度、左右衣領相交的角度等等……臨摹之後才感覺到一切都是精心設計的結果，用線之嚴謹、用色之精準都令人慨嘆，所以國內常常說日本畫設計感很強也的確不為過。

這本書蒐集了上村松園先生的數十幅代表作，一能幫助我們研究明治維新後全盤西化的日本在東洋畫和西洋畫之間的探索，也能幫助美術學子了解傳統日本畫的一些構圖、用線用色的特點，更重要的是，將為畫者在繪畫之路中循著的那份執著的愛記錄下來，值得收藏。

序言

上村松園生於明治八年（1875年），是一位活躍在明治、大正、昭和三個時期的傳奇女畫家。作為畫壇「天才少女」，她十五歲以〈四季美人圖〉參展第三屆內國勸業博覽會，獲得一等獎，這幅作品還被來日本訪問的英國皇太子看中而買下。此後，上村松園在日本畫壇嶄露頭角，不斷發表優秀作品，並於一九四八年獲得日本文化勳章。

她一生致力於畫美人畫，線條纖細，色彩雅緻，洋溢著日本古典的審美與韻味。但是松園對於畫的藝術追求，並沒有停止在視覺感知的層面，她所渴望傳達的，是蘊含在溫文典雅的美人畫中、女性溫柔而不屈的堅定力量。她說：

「我從不認為，女性只要相貌漂亮就夠了。我的夙願是，畫出絲毫沒有卑俗感，而是如珠玉一般品味高潔、讓人感到身心清澈澄靜的畫。人們看到這樣的畫不會起邪念，即使是心懷不軌的人，也會被畫所感染，邪念得以淨化……我所期盼的，正是這種畫。」

松園作為一名畫家，一名畫美人畫的畫家，一名女性畫家，她的隨筆中，不僅記錄了創作的構思靈感與艱辛歷程，還有她的成長經歷與生命中難忘的邂逅，而更能充分表達她

的思想的，是關於女性如何生活、處事的論述。松園推崇傳統的日式美，認為這是最適合日本女性的審美表達，而對於隨波逐流、學著歐美人的樣子把自己弄得不倫不類的打扮，她則保持懷疑態度。她冷眼觀世，「然而如今世人，都醉心於『流行』，從和服的花紋到髮型，不管什麼都追在『流行』的後面，卻從不考慮是否適合自己」；卻對真正的美充滿熱心，「我希望婦人們能各自獨立思考，找到什麼是真正適合自己的。」在審美打扮上，松園希望女性能夠找出獨屬於自己的風格，而不是一味被潮流所左右，這一點與 Coco Chanel 的名言「時尚易逝，風格永存」，是多麼不謀而合。

上村松園的「傳奇」，除了展現在她出色的作品上之外，還因為她波瀾起伏的人生。當她還在母親腹中，父親就去世了，母親仲子帶著兩個女兒，一人經營起家裡的茶葉鋪，支撐家計。在明治時代，女性被認為「只要學端茶倒水、做飯縫衣就夠了」，而松園卻因為熱愛畫畫，開始進入繪畫學校學習。親戚朋友們都不理解，紛紛指責「上村家把女兒送去學畫，是想要幹什麼？」，幸而松園有一位開明達觀的母親，她堅定地支持女兒的夢想，送她去學畫，盡可能地給松園提供穩定的學習環境。

松園回憶起溫柔而慈祥的母親，描繪童年時與母親的生活點滴，不禁讓人為這對相依為命的母女動情落淚：

母親外出遲遲未歸，我出門去接母親，當時下著雪，是一個寒冷的冬夜。還是小孩的我非常想哭，母親看見我，「啊」的一聲顯出吃驚的樣子，接著又很高興地說「你來了啊，哎呀，哎呀，一定很冷吧」，說著把我凍僵的手握在兩掌之中，為我搓熱。

雖然有了母親的支持，但松園的繪畫道路依舊坎坷。在女性受教育尚不普及的年代，繪畫學校的女學生很少，出門畫寫生時也不如男學生那般方便。更有甚者，有嫉恨她的人，在松園展出的作品上胡亂塗鴉。松園坦誠，有好幾次，她都想到了一了百了。

然而，照亮這崎嶇幽暗道路的，正是松園的幾位老師，他們也是日本畫壇中如燈塔般矗立、為後輩照亮前路的偉大人物：鈴木松年、幸野梅嶺、竹內棲鳳。在松園的回憶裡，三位老師畫風不同、性格迥異，但都對藝術充滿熱忱、對學生十分愛護。從松園與老師的互動中，可以窺見那個時代日本師徒之間的傳道方式、繪畫技巧，還能感受到一代大師在日常生活中的真情流露。

有時候先生會畫描繪雨中場景的畫。要讓水氣充分滲透，不僅要用毛刷刷，還要用溼布巾「颯颯」地擦，擦的時候絹布會發出「啾啾」的聲音。先生頻繁地擦，隔壁房間的小園就走出來用可愛的聲音說：「阿爸，畫在『啾啾』地叫

呀。」於是先生應道：「嗯，畫是在『啾啾』地叫呀。再給你做一遍吧。」就又在絹布上「颯颯」地擦。

松園的母親還沒生下她時，就成了單身母親；似乎是命運的相似，松園在二十七歲未婚生子，作為單身母親撫養兒子長大。在當時的社會環境下，她經受了怎樣的流言蜚語、指指戳戳，可想而知，但松園絲毫沒有提及這些不愉快，相反地，在她的隨筆中，盡是與兒子松篁相處時的幸福回憶。

兒子松篁也和我一樣喜歡金魚。……當他看到心愛的金魚像寒冰中的鯉魚一樣一動不動，馬上顯出擔心的神色，於是拿來竹枝，從縫隙間去戳金魚，看到魚動了，就露出安心的樣子。

我耐心地教導他：

「金魚在冬天要冬眠，你這樣把它弄醒，它會因為睡眠不足而死掉的……」

兒子松篁似乎不明白金魚為什麼要在水裡睡覺，只是苦著臉說：「可是，我擔心呀……」說著，回頭看了看魚缸。

不知是否是畫家的血液得到了傳承，松園的兒子上村松篁和孫子上村淳之，也都成了日本畫壇知名的畫家。對於這一點，松篁說過：「母親並沒有教過我畫畫需要注意什麼，但她始終勤奮努力的身影，是她留給我最大的遺產。」這大概就是，最高境界的教養，不是對孩子「耳提面命」，而是

讓孩子「耳濡目染」吧。

在世俗生活與藝術道路上飽嘗艱辛的松園，深深體會到，女性要想在這世上生存下去，必須堅強，必須自己拯救自己。

人活一世，實際上就像乘一葉扁舟羈旅，航程中有風也有雨。在突破一個又一個難關的過程中，人漸漸擁有了強盛的生命力。他人是倚仗不得的。能拯救自己的，果然只有自己。

堅強、自省、保持真誠，松園從七十多年繪畫生涯中提煉出的感悟，又何嘗不適用於我們的人生呢？

在審美上擁有屬於自己的風格，在事業上持之以恆、勤奮精進，在生活上堅毅剛強、勇敢面對，這是上村松園身為一個畫家、一名女性，想傳達給我們的。

有幸受出版社的邀請翻譯此書，多次讀到動情處不禁潸然淚下。用心讀完，彷彿與作者一道，經歷了波折起伏、不屈奮鬥的一生。由於時間匆促，難免或有錯漏之處，還望各位讀者海涵。

方旭

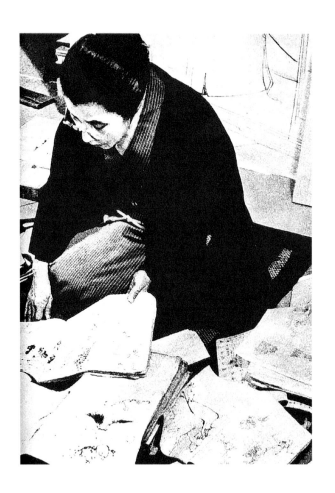

壹

我的繪畫之路

私の絵の道

憶往昔 —— 童年物語

父親

我出生於明治八年[1]四月二十三日。那時，父親已經離開了人世。

我在母親的腹中，目送著父親遠去的背影。

那時候人們還認為「照相機會攝走人的靈魂，人拍照就會死掉」，所以父親也沒留下一張照片以供留念。但是我好像長得特別像父親。提起父親的時候，母親經常對我說：「你的臉簡直和你父親的一模一樣。」因此當我不時地想起父親的時候，就對著鏡子，端詳映在鏡中的自己的臉。

「父親就是以這樣的面容去世的吧。」我喃喃自語。

祖父

我的祖父叫上村貞八，據傳，他繼承了引發大阪天保之亂[2]的町奉行大鹽平八郎[3]的血脈。

那時候官府的審查很嚴格，所以祖父一直隱瞞著自己的身世。

在京都高倉三條南，有一家叫做「千切屋」[4]的有名

和服店，現在也還存在。祖父就在這家千切屋工作，做了很長時間的經理。

千切屋夏天賣麻布單衣，冬天賣棉服，據說當時是京都一流的和服店。

店鋪總領的長子讓貞八在麩屋町六角開了家當鋪，據說到第三年，倉庫裡就堆滿了當品。

然而卻遇上了那場著名的蛤御門之變[5]，京都陷入火海炮轟之中。隔壁家遭了砲彈，引發的大火把當鋪的倉庫燒光，一家人性命垂危，逃往伏見[6]的親戚家避難去了。

那時候母親仲子大概有十六七歲，後來時常向我們講述事變之時的恐怖場景。

那是元治元年的事了。

很快，祖父在四條御幸町西的奈良物町重新建了房子，這次做起了刀劍的買賣。

每逢參勤交代[7]的大名的隊伍經過，店裡就聚集了許多武士，他們買了刀劍呀護手呀再離去，似乎這樣是很時髦的。

等到他們回自己的領土去的時候，也會來買很多小孩子玩的刀呀槍呀，作為從京都帶回家的禮物。

茶葉鋪

又過了不久，迎來了明治維新，天皇陛下從京都御所遷到了東京的皇宮，往日繁盛的京都就像大火被澆滅了似的冷寂下來。然後又頒布了廢刀令，祖父家的刀劍店被迫關門，歇業了一段時間。這時候母親仲子認了一個養子，以此為契機開了家茶葉鋪。這位養子叫太兵衛，曾經在賣茶的商店做過很長時間的夥計，他的經驗也發揮了效用。

茶葉鋪被取名為「千切屋」，大概是借用了祖父工作過的和服店的名字。

不過，「千切屋」作為茶葉鋪的名字是自古以來很常見的，所以也算不上特別照搬和服店的名字吧……

現如今在寺町的一保堂附近，還殘留著過去的風貌。我們家的店鋪，外邊的地方是店堂，早晨開門營業，到了夜裡就關門，店堂裡並排列著五六個貼了澀紙 [8] 的茶櫃。

店裡擺著許多名為「棚物」 [9] 的茶壺，裡面是上等的好茶。

我差不多五歲的時候，就喜歡看小畫書、在玩具上畫畫。我一邊聽著店裡的客人談話，一邊坐在帳房櫃臺的桌子邊，從硯箱 [10] 裡取出筆，在母親給我的日本紙上畫畫。

　　客人們不論什麼時候來，我都在畫畫。我記得他們常常笑著對母親說：「你們家的小津，看得出來很喜歡畫畫啊，不論什麼時候都在畫呢。」

　　來店裡的客人有一位畫家，他是位著名的櫻花研究家，也因此名為櫻戶玉緒。這位櫻戶先生給了我好幾幅色彩極其豔麗的櫻花畫作為範本，告訴我「要好好畫喲」；又給了我幾幅南畫 ⁽¹¹⁾ ，鼓勵我照著這些畫。

　　甲斐虎山 ⁽¹²⁾ 曾經給年幼的我雕刻了一枚印章。這枚印章我小心翼翼地保留至今。

繪草紙店

　　在各種畫題中，我最喜歡人物畫，從小就是這樣。

　　當時在同一個街町裡有一家繪草紙 ⁽¹³⁾ 店，叫「吉野屋勘兵衛」，通稱「吉勘」。我常常對母親軟磨硬泡，讓她買江戶畫和插畫用的白描畫。不論是照著圖畫江戶畫，還是在白描畫上塗顏色，都是我的樂事。

　　逛夜市的時候，偶爾會在二手貨店鋪遇上舊的繪本，我也纏著母親買下來。

　　只要我說要買與畫畫有關的東西，不論多少錢，母親都二話不說地買給我。雖說也沒想過讓我將來從事繪畫的工作，不

過既然孩子喜歡就給她買吧 —— 母親大概是這麼想的吧。

　　大概是五六歲的時候吧。正是節日，我去親戚家玩，在親戚家附近的繪草紙店裡看到非常不錯的畫。雖然非常想要，但是卻不好意思在親戚面前講，只能扭扭捏捏地憋在心裡。盯著木版畫，我的目光便再也移不開了，心裡想要得不得了。

　　湊巧的是，我在那裡碰到了家裡的學徒，於是我就在日本紙上畫了六枚並排的文久錢[14]，先畫上圓形，在圓形正中間畫了四方形，最後在圓形和四方形之間畫上波浪，代表銅錢上的水波紋，就這樣畫了六個。我對小學徒說：「從家裡幫我帶這個來。」於是家裡人給我送錢過來，我這才把心心念念的畫給買了下來。

　　那時我年紀尚小，還不知道「文久錢」這個詞怎麼說，就在紙上畫出來。之後大人們都對著這張紙笑個不停，母親說：「我們家的小津不會用嘴巴講的話，倒能用畫筆畫出來了呢。」

　　舊時既沒有燃氣燈也沒有電燈，夜市的店鋪只能來回點著煤油燈照明。我時不時回想起自己站在店前的燈光下，專注地看演員的肖像畫和武士畫的樣子。那時候心裡也沒有別

的事，只是懷抱著繪畫和夢想展望著未來。我十分懷念那段
時光。

當時的吉勘店前，並排放著中村富十郎 (15) 等演員的肖
像畫，直到如今，當我回想起時，腦海中還能鮮明地浮現出
這些肖像畫臉上清晰的線條。

北齋的插畫

母親很喜歡看書，常從河原町四條上的租書店裡借舊時
的小說來看。我呢，喜歡看書裡的插畫，所以母女兩人經常
同看一本書。

馬琴 (16) 的著書很多，我們借過《里見八犬傳》、《水
滸傳》、《弓張月》等，我最喜歡書中北齋 (17) 的插畫。我
能對著同一幅畫看一整天，然後臨摹。記得那時我才剛剛上
小學，還真是個成熟的小大人啊。

書的字很大，還是線裝書，插圖也鮮明生動，作為繪畫
範本最好不過。

北齋的畫具有很強的動感，即便是小孩子，也能看出
「真是好畫呀」。

一般的租書店，大概每隔一週，就會上門更換新的書，
但那家租書店卻很悠閒地做生意，雖說一次能更換二三十冊

書，但常常一個月、甚至三個月也不來家裡取書。

到了第四個月，總算來了新的書。店主把新書放在我面前，說一句「這本書很有意思喲」，就走了，甚至忘記把之前借的書收回去。真是個悠閒自在的糊塗蛋。

往返書店和借書人家的，是店主的兒子。他沉迷於淨琉璃[18]，總是哼著淨琉璃的歌，對正經工作不怎麼上心。

店主老夫婦二人，比兒子更加悠閒，都是很會自得其樂的好人。

他們總是在店門前發呆似的眺望遠處，有時候我去還書，他們會很客氣地說，「真是勞煩你了」，一邊把彩色印刷畫遞給我。店裡有不少我喜歡的書，尤其是繪本。

明治維新之前，這對老夫婦曾經暗中救助過一位勤皇志士，這位志士後來在東京出人頭地了，說：「請讓我回報恩情，資助您家的兒子上學吧。」於是老夫婦帶著兒子去了東京，把一屋子的書賣給了收廢品的。後來我聽說了這事，很惋惜地想：那時候要是能便宜買下那些書就好了。

母親有事出門去的時候，留下來看家的我覺得很寂寞，就從母親的梳妝臺摸出胭脂，在日本紙上臨摹北齋的插畫。母親回來時，一定會帶給我兩三幅畫作為禮物。現在，這些都已經成了遙遠的回憶了。

小學時代

我七歲的時候，進入佛光寺的開智小學讀書。

因為很喜歡畫畫，除了上課，我總是趴在石盤上，用石頭筆畫畫，或者用鉛筆在筆記本上畫，自得其樂。

到了五六年級的時候，學校也設了畫畫課，我高興得不得了。

從前，連去學校也成了一件樂事。

那時候教我們的是一位叫中島真義的老師，常常來我家坐坐，聊聊往事。最近老師去世了，享年八十五歲。

課間時分，我通常不和同學一起玩，而是在運動場的角落，趴在石盤上畫畫。

我本名叫津彌子，朋友們就過來對我說：「小津，你也給我畫一張吧！」我很高興，畫了花呀鳥呀人物呀，許多許多。

那些朋友們週末來我家裡玩，我正在思考畫中人物的髮型。於是給這些女孩子們做髮型，一邊研究，漸漸明白了什麼樣的人梳什麼樣的髮型最好，這對以後畫畫有很大的幫助。

我雖然也設計了獨創的髮型，但是也執著於舊式髮型，不管怎樣，最後呈現的效果要是很好，心中就不禁感嘆：原

來如此，真是不錯的髮型啊。

　　中島先生注意到我的畫，總是鼓勵我「要好好畫喲」。他還推薦我的作品參加京都市小學繪畫展覽會。

　　我參展的作品是一幅菸草盆[19]的寫生，我憑藉這幅畫得了獎，獎品是一塊硯臺。

　　這塊硯臺一直跟在我身邊，現在也是我作畫時必不可少的工具。看到這塊硯臺，我就能深切地感受到中島先生的厚重恩情。

　　上小學的時候，我就能獨當一面，對女子的和服、腰帶、髮型都精通得很。因此附近的人常常過來問我關於和服和腰帶的事情。

　　我總是畫女性畫，「將來要做美人畫畫家」的兆頭，可能在那時就可以看出來了吧。

　　正因為如此，小學畢業後，我就進了繪畫學校。我倒並非說要以畫畫來出人頭地，而就像母親說的，「如果是真心喜歡，上繪畫學校，不也挺好的嗎」。在小學的畫畫課上，我就非常專心致志地學習，到了繪畫學校，更加如魚得水、似鳥歸林，別提有多高興了。

　　我差點當著母親的面哭出來，感謝的話對媽媽說了一遍又一遍。

　　我的畫道之路，可以說是從那所繪畫學校正式開始的。

　　定下來要上繪畫學校之後，即便當時還是個孩子，不知怎麼的，我也感覺到大有可為的前途正在徐徐打開。

回想夢開始的那些日子

一

四條大街以前可沒有現在寬敞，電車也還沒通，那時候母親、姐姐和我三個人，在今井八方堂道具店前面經營著一家茶葉鋪，如今那裡被叫做「萬養軒」了。

父親在我出生前就去世了，自我出生，就是由充滿男子氣概的母親一手帶大的。因此我從未體嘗過父愛的滋味，母親與其說是「母親」，不如說是母代父職、兼做母親把我養大。

自小就非常喜歡畫畫的我，開始學習繪畫，應該是剛好十三歲的時候。

我們家的茶葉鋪在我二十歲的時候遭了火災，什麼也沒來得及取出來，一家人就被火勢趕到了屋外。

那時候不像現在，既沒有電也沒有瓦斯，各家都只能點煤油燈照明。

某個晚上，我家附近有戶人家的煤油燈蹦漏了火星，鄰居慌忙抓起身邊的手工藝品，想用它滅火。沒想到卻壞了事……

　　倏忽之間大火蔓延，雖然是寒夜，我們也因刺眼的火光而睜開了矇矓的睡眼，在喧囂中不假思索地奔到屋外，房子的一整面都已經被大火吞噬，火舌照亮了深沉的暗夜。束手無策的群眾又驚慌，又嗟嘆，喧譁吵鬧的聲音淹沒了整個街區。

　　我們家被燒燬的門口，就像是不斷吐火的爐子口。沒想到這火勢這麼猛烈，本以為能很快就撲滅的。

　　人們剛跑出來時都沒來得及拿什麼東西，等回過神來，街坊鄰居、消防員、寺町十字路口的店家們，都在身上灑了水，飛奔回著火的家中，搶著把東西運出來。在熊熊火焰和混亂的人群中，能看見好不容易搬出來的長櫃[20]裡面放著衣服，火花不斷蹦進去，立馬燒了起來，燃起了滾滾黑煙；人們趕忙往上面拚命澆水，衣服和箱子都溼透了。

　　被水火弄得烏七八糟的道路上，雜亂地散落著破碎的衣物、陶瓷等等各式各樣的器具，被往來的人群踐踏，沾滿了泥土，根本無法再使用了。

　　那時候在我家對面有一家賣小町紅[21]的口紅店，叫「紅平」，在京都這種化妝品競爭激烈的地方生意也很繁盛。那家店有一幅自古相傳的小野小町[22]的畫像。我曾借了這幅畫過來，認真地臨摹了。

發生火災的時候，第一個想要從火中救出來的，不是家具，不是衣服，第一個在我腦海中閃現的，是那幅小野小町的臨摹畫。

那是我十九歲的時候。在那之後，我又遇上過火災。如今所居住的竹屋町間之町附近發生了火災，那附近有三四家都被燒了。

在夜風中警鐘聲響，人們慌亂嘈雜的聲音令我的心猛地一緊，於是上了二樓遠眺，看到火光照亮了黑暗的夜空，火星簌簌地蹦到我家的屋脊和院子裡。

火源就像是燃燒著的竹簍子，火勢猛烈不可擋。

這個家恐怕也是要燒成灰了。雖然是剛剛才建好不久的家，但在這樣的夜風、這樣的火勢之下，大概是逃不掉被燒燬的命運了。

一旦意識到這個家保不住了，腦袋裡馬上就想到要趕緊救出些什麼東西。對我來說，重要的東西雖然有很多很多，但最珍貴的還是我傾注心血、艱苦完成的縮圖帖[23]們。我把至今為止所有的縮圖帖用包袱巾包好帶了出去。

縮圖帖 —— 是我拿什麼也不換的珍貴寶物。還在幼年時，我就開始臨摹各家的名畫，那可真是花費了不得了的心血才畫出來的。

幸運的是，那次的火及時被撲滅，我家沒有遭到燒燬的厄運。

二

遭遇火災，家被全燒了之後，我們搬去了一間小房子。那時如雲社每個月的十一日舉辦畫家展覽會，別的房間還有已故畫家的名作展。於是我每個月都期待著十一號的到來，開心地出門去。

每次去看展覽，都要臨摹名作，完成縮圖。我對於畫，自信擁有不輸給任何人的熱情。那時如雲社的芳文先生還誇過我：「你還真是有熱情啊。」

祇園祭[24]的屏風、博物館的陳列作品，我都一個不漏地仔細觀看，不論花鳥、人物、山水，我都一個個臨摹下來。

應舉的〈老松屏風圖〉、元信[25]的〈嚴浪障子繪〉[26]、又島臺有名的又兵衛[27]的〈美人屏風〉，都能從我舊時的臨摹作品集裡找到。

祇園祭上有扇子屏風繪，小的縮圖和筆墨盒也有展出。我就在一架古屏風前坐定，腿麻了也渾然不覺，只知道一味地畫。在博物館裡，我也是從早晨開始就站在作品前面臨

摹，連午飯也忘記吃。畫畫的慾望之濃烈，讓我完全忘記了肚子還會餓。

剛開始的時候畫的並不是很順利，漸漸畫著畫著就順手了，一個人就能很流暢、正確地畫出來了。

就算是臨摹畫面結構複雜的群像，或者一個人的立像，不論從伸出的右手拳頭開始畫還是從踏出的腳的趾頭開始畫，我都能畫出形狀準確、滿意的作品來。

三

也曾有過這樣的事。

那時候不像現在有這麼多的小商店。但是真葛之原的料理店等商店會舉辦集市活動，這種時候，我都會去參加，主要是為了臨摹看中的作品。說起為什麼要去集市，一般的客人都應該是去買東西，而我卻是為了畫畫。

看中哪個作品，我就坐在它前面，一步不挪地畫。

來逛集市的客人們，沒有人說我擋了路。有時候會有壞心眼的二手店店主，在畫畫的我身邊故意大步走來走去，喝斥道：「你這樣會擋到客人的！沒客人的時候再來吧！」

那時候也沒有現在這樣的帶照片的作品目錄，如果用定家卿[28]的懷紙，也就只有懷紙加活字印刷出來的簡單目

錄。所以我要是有看中的作品，就只能親手臨摹下來。

我受到店主的喝斥，靜靜地把手裡的畫合上，一言不發地走出門外。我記得那大多是在平野屋遇到的事。

出了門外，走不過三兩步，不知為什麼淚珠就湧出眼眶，撲簌簌地滾落。

被從店裡趕出來的第二天，我提著蒸點心又去了，還帶著一封信。

我在信中寫道：

很抱歉給您添了麻煩，非常對不起。但我是為了研究畫作，不知不覺間就忘記了這回事。今後，我會注意不給您造成麻煩，請無論如何讓我看看吧！

之後，對方也對我抱有極大的好感，終於肯給我看了。

如今有了寫真版的作品集，就不用再經歷這些事了，在家裡也能看到各種名作。但是我想正是因為有這些困難，我必須透過自己的手親自將作品臨摹下來，從各方面來說，才真正地鍛鍊了自己。

那時四條的御幸町角，有一家雜貨店，賣染料、畫具等各式各樣的東西，其中就有一種叫「吉觀」的染料。那家店常常有東京來的芳年、年方 (29) 的版刻浮世繪。其實除了這

裡，京都還有兩三間賣版刻浮世繪的店。我總是興味濃厚地
去看。

繪畫學校時代

明治十五年四月，八歲的我進入小學讀書。拖著草鞋、用包袱皮裹著石盤和石筆，每天上下學。

當時主要的學習內容是禮節規矩和手工藝。我喜歡畫畫，總是在石盤上畫美人畫，大家都來拜託我給他們畫。

班主任是中島真義先生，很受孩子們的信任。聽說先生來上課，大家都拍手相慶。某一年先生讓我畫菸草盆，並推薦這幅畫參展祇園有樂館的展覽會，我記得還得了獎，拿到一個硯臺作為獎品。我常年使用這個硯臺，上面燙金的字都磨到快看不清了。

我十三歲那年從小學畢業，第二年的春天，十四歲的我進入京都府立畫學校學習。

那是明治二十一年，大家對女孩子進繪畫學校，還是不怎麼支持的。叔父也狠狠地責備了母親一番。但是母親說：「可那是她喜歡的道路呀。」並沒有理會叔父的意見。

如今的京都酒店，就是當時學校的校舍舊址。那周圍有很寬闊的空地，一整面都是花田。因此學校前面就有花店，我經常去買寫生用的花，或者乾脆直接去花田寫生。

　　當時的繪畫學校其實很悠閒，大家並不都是抱著「要成為畫家」的目的，有相當一些人是為了「找個地方上學」而來的。

　　「我們家孩子身體不太好啊，就去學畫吧。」── 也有這樣的人。

　　今天的畫家必須具備相當的體力和健康，而當時一般大眾則認為，畫家是件「花架子」的工作。由於這種想法，當時的繪畫學校畢業生後世留名者不多，誕生出充滿激情和熱血的藝術家、孕育出充滿生命力的藝術作品，則更少。

　　兼任繪畫學校校長的，是土手町府立第一女學校校長吉田秀谷先生。學院分為東宗、西宗、南宗、北宗四個畫派。叫什麼宗什麼宗的，簡直有點像佛教學校了。

　　東宗是柔美的四條派，主任老師是望月玉泉先生。

　　西宗是新興的西洋畫，也就是油畫，主任是田村宗立先生。

　　南宗是文人畫，主任是巨勢小石先生。

　　北宗是剛勁有力的四條派，主任是鈴木松年先生。全都是一流的大畫家。

　　我入門北宗，跟隨鈴木松年先生學畫。

　　最初，老師只讓我們畫一枝山茶、梅花、木蓮之類的東西，或遞給我們八頁折疊、二十五幅一冊的宣紙畫冊，令我

們以此為範本來臨摹。再把各自的作業交給老師，老師點評過後，再對著老師修改後的作品重新畫一遍。二十五幅畫全部通過考試後，就能從六級升到五級了。

到了五級，就可以畫一些比一枝山茶花更難的作品了。

升到四級，就可以畫鳥呀蟲呀；之後是山水、樹木、岩石等等組合，最後到了一級，就進入人物畫的階段，也就可以畢業了。

然而，我從小時候起就喜歡畫人物，一直畫人物畫的我，自然不會滿足於學校的規則。

每週一次的作圖時間，我都用來畫人物畫，聊以此安慰自己這顆愛畫人物的心。

報紙上刊登的新聞事件，我也能馬上用人物畫表現出來。因此我每週都畫的人物畫就像繪畫版的「時事解說」。

一天，松年先生對我說：「我知道你本來是想畫人物畫的，但是也不能違逆學校的規則，你要是真那麼想畫人物的話，每天放學後就來我家的私塾吧。我可以給你一些參考書，幫你看看畫得怎麼樣。」

我高興極了，從此以後，一放學就去松年先生位於東洞院錦小路的私塾。在那裡我可以盡情地觀摩作品、畫人物畫。

　　當時整個學校大概只有一百來人，校長吉田秀谷先生卻很高興：「我們繪畫學校也算達成了大發展，終於有超過一百名學生了！這對於日本畫壇的前途真是值得慶賀的事啊！」哎，無論如何，一百多人都只能算是寥寥吧。

　　很快學校就發生了改革。

　　除了繪畫，學校還增加了工藝美術部，教人怎麼畫陶器上的圖案。純正美術派的老師們提出激烈的反對意見：「我們學校沒必要培養陶瓷店和工藝品店的工匠！」老師們因此與學校方面起了爭執，繪畫老師們大半聯名辭職了。

　　松年先生也是反對派，他從學校辭職後，我也跟隨先生退學了，之後就在松年先生的私塾學習。

　　也因此，我不必再畫花鳥蟲魚，之後一直在人物畫的道路上精進前行。

　　當時的狩野派、四條派都是以花鳥、山水、動物為主，人物畫很少。

　　應舉派的作品裡倒是有一些人物畫，但是描寫女性的又少得可憐。

　　為了積累參考素材，我盡可能地跑去各種博物館、神社、寺廟，尋訪祕藏畫，聽到神社、寺廟有風俗卷就帶著介紹信毫無戒備地出門，但人物畫還是寥寥。

「你想畫的東西，京都沒什麼可以給你參考的，真是可惜啊。」松年先生常常同情地對我說，盡可能地把相關的畫帖和參考書借給我。

松年先生自身也是以山水聞名，人物畫的作品很少。

當時，京都有一個「如雲社」，每月組織京都畫壇的聯合展覽。會場在如今的彌榮俱樂部邊上的有樂館，組織者從寺廟、收藏家手裡借來優秀的繪畫作品展出。它們給我提供了巨大的幫助，每一次展覽我一定會到場臨摹。特別是到了祇園祭，京都的人家都像比賽似的陳列出家中祕藏的屏風、繪卷和掛軸，我可不會放過這樣的機會，帶著寫生帖小跑著穿過打扮華美的行人中間，一家接一家地去畫寫生。

當時在私塾學生中間，「松園的寫生帖」就出名了。

我一聽說美術俱樂部有集市，就趕忙帶著紙和筆墨盒跑去，拜託店主讓我臨摹。集市上有很多來觀看投標競拍的客人，我一邊畫，一邊小心不讓自己擋了別人的路。

想起那時候的窘迫，就覺得如今的人真是幸福啊。不論是文展還是院展都有很多的人物畫，不用為缺少參考作品而發愁；我那個時候如果不那麼東奔西跑，就看不到可供參考的人物畫。

克服這麼多困難，建立起人物畫派，我當時的修行可不

是一般人都能做到的。

　　現代人可以自由地獲得參考畫，不可謂不幸福；但同時，也很容易讓人覺得不用辛苦修行，就能輕鬆地成為畫家──對於這種想法，必須要充分警戒啊。

回憶 —— 回顧為畫之道的五十年

土田麥僊[30]先生尚在世時，經常笑我的筆觸。

當然，從我執筆作畫開始，到今天剛好整五十年了。今年我已經六十七歲了，這五十年來，我是一直與畫並肩前行、互相戰鬥著過來的。

明治二十年，我十三歲，小學畢業。我央求母親，說無論如何都想學畫畫。那時為了振興京都畫壇，建了所繪畫學校，我就進入那裡學習。在河原町御池、如今京都酒店所在的地方是校舍，校長是吉田秀谷先生，當時也兼任土手町的府立女學校的校長。學生共計百餘人，學院分東西南北四宗，東宗由柔和四條派的望月玉泉先生領導，西宗是主導西洋畫的田村宗立先生，南宗是巨勢小石先生，北宗的主任是充滿力量感的四條派畫家鈴木松年先生。我師從北宗的松年先生。除了我之外，每宗各有兩名女學生，但大多漸漸地從課堂上消失了，只有前田玉英女士留了下來。之後聽聞玉英女士做了女學校的繪畫老師。

可以窺見，當時作為女性，要在繪畫的世界安身立命是多麼困難啊。

說起這個，有一件我經常回想起來的事。當時建仁寺的

兩足院有一位精通易經的大師，名字我已經記不起來了。我姐姐說親的時候，雖然母親不相信算命方術，但拗不過親戚們的嘮叨，就帶我們去大師那裡，給姐姐的親事算一卦。大師順便也問了我的四柱（出生的年、月、日、時辰），一算，說：「真是不得了的四柱啊，這孩子會出人頭地的。」那是我七八歲的時候，記憶不是很鮮明了。母親倒是常笑著對我說起這件事，令我如今時不時也會想起這事。母親捨棄了自己的幸福，一心支持我學習繪畫，可能也是受了這位易經大師之言的影響吧。

說遠了。就像之前說的，我在繪畫學校待了一年，學校發生改革，松年先生退出了教學。之後，我就只在松年先生的私塾裡學習了。「松園」這個名號，也是當時先生賜予我的。

我那時喜歡人物畫，因此，對山水、花鳥都有些疏忽怠惰。松年先生常常同情地對我說：「你想畫的東西，在京都可沒有能讓你參考的，真是可惜啊。」但是，就算沒有可直接學習的前輩，沒有可供參考的作品，我對畫人物畫的喜愛卻到了不可抑制的地步。為了收集人物畫的參考對象，不論是各家的投標，還是祇園的屏風祭，我都充滿熱情地奔走其中，從過去的古畫中找到素材，然後全情投入地臨摹下來。想起來，我的母親也喜歡繪畫，大概是她的這份血脈傳給我

了吧。我還是小孩子的時候，常常纏著母親，要她買小畫書。不過就算我不撒嬌糾纏，母親也經常自己主動買了送給我。當時四條大街的夜市上還有一家舊書店，在那裡經常能發現可做繪畫範本的書，母親也買來送給我。時有寧靜的雨夜，我和姐姐回到家，看到母親一個人趴在桌子上，專心致志地臨摹書上的圖畫。

母親的父親，也就是我的祖父，好像也是個喜歡美術的人。祖父在我六歲時去世，在此之前經常去長崎之類的地方做生意。還是小孩子的我，記得祖父常常買盤子呀壺呀之類的美術品回來。

因為啟蒙老師野村先生是儒學家的緣故，我一邊學習繪畫，一邊被漢學所吸引。二十歲的時候，我得到松年先生的許可，在幸野梅嶺 [31] 先生的私塾學習。後又經幸野梅嶺先生的介紹，在市村水香先生的漢學塾學習，聽先生講解《左傳》、《十八史略》等。我最喜歡的是《左傳》，當時都路華香 [32]、澤田撫松等人都是同窗。後來先生去世，我就在長尾雨山 [33] 先生處學習漢學。在我畫唐代美人時，所學的漢學知識起了很大幫助。漢學不僅僅在我的繪畫上起了作用，在我個人的精神修養上，也給了我潛移默化的巨大力量。回想市村先生講解《左傳》的日子，真是非常快樂的時光啊。

　　松年先生的畫風古樸，筆力雄渾；梅嶺先生的畫風柔媚，濃烈華麗。夾在二者之間的我幾乎要失去自己的風格了，苦惱至極。除此之外，我還要學習漢學，那時候真是浴血奮戰。可惜我與梅嶺先生的師生緣分淺薄，在我入門的兩年後，明治二十八年，先生去世了。

　　之後我就跟隨棲鳳先生學畫。我十六歲的時候，松年先生鼓勵我參加第三回內國勸業博覽會，於是我的畫〈四季美人圖〉參展了，沒想到居然得了一等獎。而且當時英國的康諾特親王殿下正好訪日，看到我的畫買了下來，真是無上的光榮。自那以後，我參加了一個又一個的展覽會，但從沒覺得「這樣就已經足夠了」。榮譽在獲得的那一刻就成為過去，而藝術精進的道路永無止境，我始終想，一定要畫出更好的作品來。當時受到不少的褒獎，因為〈四季美人圖〉的獲獎，我得到了十二日元的獎金，這在當時可是一筆不小的錢了，但我也沒到高興得飛起來的地步。只是在明治三十六年，我畫出了〈姐妹三人〉的時候，才真正感到了無比的喜悅。

　　我畫畫時不用模特兒，而是在自己周圍支起三面鏡子，如果是畫少女就穿上少女的衣服，自己擺出各種姿勢來畫，有時不得已還要用左手來畫，真是費了一番苦心。因為是自己畫自己，所以不用顧慮任何別人的感受，可以畫到自己完

全理解的地步。〈姐妹三人〉正是這樣畫出來的，作品完成的時候，那份喜悅的心情是幾十年執筆為畫歲月的饋贈啊。

我最初來東京的時候，大概是三十二三歲，為了瞻仰鏑木清方 (34) 先生在平和博覽會上畫的〈出嫁之日〉而第一次來東京。最近，偶爾在寂靜的夜晚，我會突然想到自己剛來東京時的心境。如今自己的心境，與那時候相比，竟一點也沒有改變。

（昭和十六年）

直到今日

　　繼承了父親創辦的茶葉屋生意的母親承擔起整個家庭的生計，也有很多親戚勸說她為自己打算。但是她回絕說，既然繼承了亡夫的生意，就咬定青山不放鬆地要與我和姐姐母女三人一起，毅然決然地堅持下去。

　　母親非常喜歡讀書，常常從租書店借書回來，我自然而然地也跟著讀起來。

　　家裡擺放的線裝書都堆成小山了，我就在其間遊戲。

　　在四條大街的夜市上只要看見有賣二手繪本的，我就拉住母親的手央求她打開錢包來買。我小時候很喜歡給人紮頭髮，把附近的孩子們叫過來，給他們紮菸草盆髻、後梳髻、顫巍巍的雀髻等等，也就是以孩子們為模特兒來研究髮型。

　　我開始學畫的時代，社會上一般認為女孩子學畫是件不可思議的事。十四歲的時候，儘管得不到親戚們的理解，母親還是讓我進入繪畫學校學習。

　　在京都畫美人畫的，大概我是第一個吧。但是在到達今天的路上，我也經歷了種種苦難。我的作品在展覽會上獲獎，私塾的同學們嫉妒我，曾經把我的顏料、調色盤和最重要的縮圖本給藏起來。

明治三十七年，我的〈遊女龜遊圖〉在京都的展覽會上展出。某一天，在會場上，不知道是誰用鉛筆之類的東西把龜遊的臉塗得亂七八糟。

像這樣的委屈、可悲的事已經不知道發生過多少次。但不論有多少次，我都將難關一個一個突破，如今所經歷的一切都已經融為一體，全部被藝術所淨化。只要手一拿起畫筆，心中就一粒塵埃也飛不進，完全地進入繪畫三昧的境界。

人活一世，實際上就像乘一葉扁舟羈旅，航程中有風也有雨。在突破一個又一個難關的過程中，人漸漸擁有了強盛的生命力。他人是倚仗不得的。能拯救自己的，果然只有自己。做人不出色，其創造的藝術也無法出色。因為藝術是由創造者的人格所限定的。筆上所描畫的是自己的心，即便總是注意著在人前裝模作樣，如果內心沒有表裡如一的真誠，是不行的。不斷地反省自己是極其重要的，人類正是因此才會進步。

（昭和十五年）

座右第一品

臨摹畫的練習本

這已經是很久以前的事了：街裡發生了火災，火舌燃燒著劈哩啪啦地撲過來，好像無論如何都沒辦法救火了。火勢太過猛烈，已經沒有時間去拿家具財物，我一邊想著要以人身安全為重趕緊跑出去，一邊想有沒有能夠手提著帶出去的東西時，環視四周，猛然間想到最重要的東西，於是趕忙用包袱巾包起來 —— 那是長年積累下來的寫生臨摹畫的練習本。

還好最後沒有釀成大災，其實不用逃去避難也沒關係。不過，在這樣的危急關頭，剎那間浮現在我腦海中的是臨摹和寫生的練習本，這說明它們在我心中占有極高的地位。那些是我自己把許多頁紙裝訂起來製作的練習本，形狀談不上規整，厚薄大小也參差不齊，但那是數十年間積累下來的，已經有差不多兩三尺厚了。

看到以前畫的臨摹畫，就想起來很多事情。擁擠在長廊上的殿上人 [35] 吹奏管弦的樣子，貫之 [36] 的草假名，竹杖會 [37] 的舊時寫生會的速寫，還有專心吃奶的松篁 [38] 的嬰

兒臉蛋，這些毫無頭緒的回憶就這樣浮上心頭。

幼年的松篁，臉蛋兒圓圓的。隨著年月漸漸長大，變成了這副長臉。但是眉毛、眼睛還能看出小時候的樣子。

回憶裡還有四郎（棲鳳先生的兒子）小時候的模樣。我剛剛拜入棲鳳先生門下的時候，和現在不同，先在竹杖會的練習場學習。在那裡，八田高容先生、井口華秋[39]先生等，孕育出了不少大作。四郎常常過來玩。我用等待的空閒給他畫了這幅一寸的速寫。

留著的寫生裡，還有童星時代的扇雀[40]。還有一幅是去南座[41]時畫的寫生，正好是扇雀演《千代荻》[42]中的「千松」一角的時候。當時所著衣物、衣服上的花紋都畫下來了。有一次遇見扇雀，就和他說了有這回事。他說自己都忘了當時穿的什麼了，幸好我畫下來，才想起當時的樣子。

和如今不同，我年輕時女性的繪畫修行道路上，伴隨著很多的辛苦和磨難。別人的眼光、同行的打擊，我不知遇到過多少次眼淚奪眶而出的遭遇。像那樣的時候，如今想起來，除了自己一個人咬緊牙關默默努力，自己鞭策著自己前進，沒有別的路。像這樣，我在博物館中學習，有時候去展賣會，把自己覺得不錯的東西臨摹下來。這些臨摹的作品就累積成了練習本。有些裝訂精美、價格昂貴的參考資料雖然翻看過一兩遍，但是卻不怎麼在腦海中留下印象。而我的練

習本中，卻蘊含著曾經的淚水、感動和興奮，是無論如何也忘不了的參考材料。

展賣會

當時的所謂展賣會可不像現在這樣繁盛，不過是偶爾在祇園的栂尾 (43) 小規模地舉辦。因此這些展會對我而言就是珍貴的練習場。我帶著筆盒，往畫前面一坐，就開始臨摹。雖然時不時也有從早坐到晚地畫、午飯也顧不上吃的時候，但年輕時的身體充滿熱情，也撐得過去。

因為是展賣會，也不是說不能歇歇，但如果站起來吃口飯歇歇，就有可能失去臨摹的最佳位置，所以就一直坐在原地。當時可不像今天，戶外寫生的人很少見，人們看到我都議論說那是打哪兒來的野丫頭。在我誰也不認識、誰也不認識我的時候，店裡的小夥計和學徒看到我都說「啊，那傢伙又來了」，或者故意用能讓我聽到的口氣說一些難聽的話。這樣的事也發生過。

博物館

博物館對我來說是無與倫比的練習場。

一年之計在於元旦 —— 因為有這種說法，所以我決定

「今年要從元旦開始努力」，充滿著這樣感激的心情，慶祝完除夕後，一大早就去了博物館。最近，正月的五天裡博物館也閉館了，我學畫時的博物館還不休息，常常展覽著許多當年的生肖干支畫。我至今也不能忘記的是，某一年的元旦，我精神飽滿地起床，發現室外一夜之間銀裝素裹，真是吃了一驚。一邊覺得不可思議，一邊蹣跚著在厚厚的雪中挪去博物館。

不知從什麼時候起，我只畫女性畫了，而在我最初習畫的時候，不用說，是什麼都畫的。本來我就很喜歡自然和人物畫，雖然其中畫得最多的是女性畫，但花鳥、山水等中意的好作品我都會臨摹。現在拿出當時的練習本來看，有吳道子的人物畫、雪舟的觀音像、文正的鳴鶴、元信的山水、應舉的花鳥、狙仙的猿猴……恐怕凡是博物館裡陳列的寺廟珍藏之作，我全部都臨摹了一遍。

我記得有一次我臨摹了一副六曲屏風，上面是應舉畫的積雪老松。我從上漸漸往下畫，美濃紙裝訂成的練習本容不下這幅畫的尺寸了。要是還有兩寸的餘地，我就能完成了，真是可惜啊。這麼想著，就此停筆，卻覺得非常掛念，於是當晚回家後在紙下面又接上一段，第二天又去接著寫生了。

屏風祭

像京都這樣有這麼多節日和祭典的地方，全國也沒有多少吧。

每一個祭典都絢爛多姿，天下聞名。有時代祭[44]、染織祭、祇園祭等具有代表性的祭典，其中祇園祭又名屏風祭——對於我來說，這個屏風祭是最令人高興的節日。

舉辦祇園祭，以四條大道的祇園地界為限，家家戶戶把祕藏的屏風拿出來展示在外面玄關的房間，讓路過的人們前來觀賞。我四處轉悠去看屏風，只要看到畫面漂亮的屏風，就說著「不好意思，請讓我拜見一下貴府的屏風」，登上玄關，一屁股在屏風前坐下來，展開臨摹本開始畫。

永德[45]、宗達、雪舟[46]、蘆雪[47]、元信[48]，還有大雅堂、應舉等等……總之都是國寶級的作品，要臨摹這樣一幅畫至少要兩天時間，而每年一次的祇園祭只有兩天，因此多數時候，我每年只能臨摹一幅屏風圖。

每年屏風祭到來之時，我都閒庭信步地出去轉悠，花了很長的時間一幅一幅地臨摹別人家祕藏的屏風畫，收藏到自己的藥匣子裡。

如果是繪物語式的大屏風，就要經歷三年的祇園祭，才能臨摹完一幅作品。

在別人家臨摹畫時，經常受人家招待午飯和晚飯，因為實在不想把臨摹的工作拖延到來年，雖然自覺厚臉皮，還是欣然接受了款待。有時候還在屏風前坐到深夜。屏風祭開始後，如果沒有我在屏風前臨摹的背影，還有點寂寞呢……當時我就是作為屏風祭的「名物」被看待的。

永德以永德的方式、大雅堂以大雅堂的方式、宗達以宗達的方式，各自以嚴謹出色的態度對待自己的繪畫。這對於一幅一幅臨摹他們作品的我來說，是一份特別的鞭撻，也是我學習的精神指引、精神食糧。我在屏風祭來臨時，不論臨摹工作有無進展，只要端坐在屏風圖前，就覺得幸福極了 —— 這份心情，至今也不能忘記。

祭之夜

祇園祭的夜晚，中京地區的大店鋪都裝飾著屏風，我在街上一邊漫步一邊寫生，真是相當好的學習方式。我經常在同一幅畫前面坐上半天，臨摹寫生。福田淺次郎宅邸的由大石內藏助⁽⁴⁹⁾和阿輕⁽⁵⁰⁾的畫、丸平人偶店蕭白⁽⁵¹⁾所作的美人圖、鳩居堂⁽⁵²⁾也有蕭白畫的美人圖。山田長左衛門先生和吉田嘉三郎⁽⁵³⁾先生都畫過兩枚折的〈美人觀櫻圖〉，我記得自己有臨摹過嘉三郎先生的畫。之前，長左衛門先生的畫在展賣會上展出，久不曾見到先生的畫了，我便也出門去

看，總覺得雖然是同樣的畫同樣的色彩，筆觸的感覺卻不相同。一個縝密嚴謹一個縱情恣肆，因此整幅畫的感覺就不一樣。說起來，我覺得縱情恣肆的畫有可能是臨摹嚴謹工整的畫而來的。

寫生

　　我的練習本中既有臨摹也有寫生。這本來就不是為了給別人看的，只是為了讓自己記得、作繪畫練習用的，所以同一張畫上畫了很多不搭界的東西。邊文進⁽⁵⁴⁾的花鳥邊上是兩三歲的松篁的素描，仇英⁽⁵⁵⁾的山水邊上是騎在馬背上的橋本關雪⁽⁵⁶⁾先生。

　　我記得關雪先生的這個身影留於明治三十六年左右，在棲鳳先生的羅馬古城屏風完成的那一年，西山先生、五雲先生和畫塾的人一起去上加茂地區寫生。大家畫了村婦、田裡的牛，正想著這回要畫馬了，橋本先生就說「既然如此就讓我騎馬給你們看看」，熟練地騎上了馬背，我把此情景畫了下來。

　　像這樣一張張翻看下去，映入眼簾的有棲鳳先生的元祿美人、橋本菱華的竹林鳥圖、春舉先生的瀑布山水、五雲先生的貓，等等。過去我就是這樣把所有中意的作品都畫了下來。

不管怎樣，這都是從四十年前起慢慢臨摹、寫生積累下來的，今天偶爾翻開看看作為參考，就放在了畫室裡隨手就能拿到的地方。所以，如果突然發生了火災，我第一時間想到的就是這些練習本，會趕緊用包袱巾包起來，保護他們周全。

南畫展覽

南畫興盛之時，每年都會有人借大寺院的地方，舉辦南畫的大展覽，展出非常多的作品。

要舉辦這麼大的展覽，自然是很花錢的。要問經費從哪裡出，其實都是從各位畫家手裡募捐來的。我雖然不屬於南畫派，但也一定會為畫展畫一幅尺八 [57] 之類 —— 也就是捐贈畫。雖說一次也沒有展出過。今天再從書箱裡取出當時所作的捐贈畫，不禁想起當年生活的場景。畫這些捐贈畫的時候，我相當開心，像畫工筆一樣用心細緻地畫。

唉，還不止那些呢。在之前的美術院時代，東京的繪畫協會每年舉辦展覽會，雖然作為京都的畫家，我與此沒有什麼關係，還是為了募集經費而畫了捐贈畫。現在看來可能是挺奇怪的，但那時候可不會這麼覺得。

現在吶，什麼事情都變得複雜了，要像從前那樣快樂地

畫捐贈畫，是不可能的了。現在想來，以前的那種心情，還
真是令人懷念啊。

(1)　明治八年，1875 年，正文年份均據此推算。

(2)　天保之亂，日本江戶幕府末期的城市平民起義。1837 年在大阪爆發。領導人為大鹽平
　　八郎。因叛徒告密被幕府迅速鎮壓。

(3)　大鹽平八郎，名後素，字子起，通稱平八郎，江戶時代後期陽明學派儒者。十四歲襲父
　　職，任大阪「町奉行」屬下的「町與力」（類似管理民政事務的警察）。1830 年辭職，
　　開設家塾，專事教育與著述。

(4)　京友禪的老鋪「千總」創立於 1555 年，遠祖千切屋與三右衛門，在應仁之亂時逃亡至
　　江國賀賀郡避難，亂後不久回到京都室町三條開始營生，採用屋號「千切屋」，用「千
　　切臺」作為商標，主營法衣袈束的織物業。

(5)　蛤御門之變，又稱禁門之變，是 1863 年的 8 月 18 日政變中長州藩及尊皇攘夷派勢力被
　　逐出京都後，長州藩以排除會津藩主、京都守護職松平容保等人為目標，派兵進入京
　　都，在京都市區內與幕府聯軍進行激烈巷戰的事件。

(6)　伏見，日本京都地名。

(7)　參勤交代，亦稱為參觀交代，是日本江戶時代一種控制各大名的制度。各藩的大名需要
　　前往江戶替幕府將軍執行政務一段時間，然後返回自己領土執行政務。

(8)　澀紙，塗柿核液的黏合紙（用於包裝等）。

(9)　日語中「棚」意為「櫃子」，這裡將放在櫃子上的茶壺稱為「棚物」。

(10)　硯箱，硯箱即硯盒是用來盛放硯臺的盒子。

(11)　南畫，日本國繪畫因受中國「南北宗論」影響而稱「文人畫」為「南畫」，並形成宗
　　派，出版有《南畫大成》、《日本南畫史》等書。南畫受中國「逸品」畫風影響，形成
　　了描繪「心中之畫」進行純粹藝術創作的風格，減少刻意模仿自然狀態，而是繪製其
　　心中的萬物，洞悉畫作外觀之下深層意涵。代表人物：與謝蕪村 (1716—1783)，代表
　　作：〈武陵桃源圖〉、〈竹林茅屋・柳蔭騎驢圖屏風〉、〈相撲角力圖〉；池大雅 (1723—
　　1776)，代表作〈日本名勝十二景〉、〈山水人物圖〉、〈樓閣山水圖屏風〉等。池大雅
　　以中國故事，典故為題材，不但創作中國曆來的畫譜、還醉心於日本山水室町繪畫，琳
　　派作品，更以西洋畫風格的表現手段，確立了自己獨特的繪畫風格；浦上玉堂 (1745—
　　1820)，代表作〈風高雁斜圖〉；蘆雪 (1754—1799)，代表作〈海濱奇勝圖屏風〉。

(12)　甲斐虎山 (1867—1961)，日本畫家，大分縣人。曾創立京都私立文中園女學校。

(13)　日語中「繪草紙」是指帶插畫的小冊子。

(14)　文久錢，舊時日本流通的銅錢。

(15)　歌舞伎演員名號，此處疑指第五代中村富十郎 (1930—2011)，平成六年 (1995 年) 成
　　為日本人間國寶，平成八年成為日本藝術院會員，平成二十年被選為文化功勞者。

(16)　瀧澤馬琴 (1767—1848)，又稱「曲亭馬琴」，日本江戶時代最出名的暢銷小說家。曾

隨山東京傳學習，初寫諷刺小說，後轉向歷史傳奇小說，作品情節曲折，結構宏大，並多有懲惡揚善的思想。晚年失明。代表作有《月水奇緣》、《南總里見八犬傳》、《椿說弓張月》。1814 年，其著作《南總里見八犬傳》的讀本小說在日本刊行，據說是「書賈雕工日踵其門，待成一紙刻一紙；成一篇刻一篇。萬冊立售，遠邇爭睹」。

(17) 葛飾北齋（1760—1849），日本江戶時代的浮世繪畫家，他的繪畫風格對後來的歐洲畫壇影響很大，竇加（Edgar Degas）、馬奈（Manet）、梵谷（Vincent van Gogh）、高更（Gauguin）等許多印象派繪畫大師都臨摹過他的作品。代表作〈神奈川衝浪裡之見富士〉、〈凱風快晴〉等。

(18) 淨琉璃，日本獨有的木偶戲。

(19) 菸草盆，又稱「盂蘭盆」，是吸菸儀式中的必備的物件。其中包括：火入（點火盆）、灰吹（金屬煙灰筒）、菸草盒、菸管、香箸（火筷子）、托盤等器具。

(20) 長櫃，存放衣服或日用器具等的帶蓋長方形箱子，主要為木製。兩端有金屬件，兩人用長棍抬，亦作搬運工具。

(21) 小町紅，提取紅花中的天然色素做成的口紅，以平安時代著名美女小野小町命名。裝在小碗裡、用刷子蘸取使用。因為紅色素濃度太高，把光線中的紅光完全吸收了，因此呈現出與紅相反的綠色。這種乾燥狀態下呈現的顏色，日本人稱之為「玉蟲色」（即像金花蟲的翅膀一樣，根據光線的不同呈現的或綠或紫的顏色。從外表上，看著很像玉澤青翠的嫩芽色，故稱為「玉蟲」。）。

(22) 小野小町，日本平安初期的女詩人，被列為平安時代初期六歌仙之一，也是日本文化中著名的美女。

(23) 以縮小的尺寸將名家畫作臨摹下來的練習帖。

(24) 祇園祭是日本京都每年一度舉行的節慶，被認為是日本其中一個最大規模及最著名的祭典。整個祇園祭長達一個月，在七月十七日則進行大型巡遊，京都的二十九個區，每區均會設計一個裝飾華麗的花轎參加巡遊。

(25) 狩野元信（1476—1559），日本室町時代後期著名畫家，代表作〈大德寺大仙院客殿襖繪〉、〈妙心寺靈雲院舊方丈襖繪〉等。

(26) 障子繪，在日本式建築中室內障子、屏風、屏障上的繪畫。

(27) 岩佐又兵衛是日本江戶時期的風俗畫家，出身武士世家，其將大和繪與水墨畫技法相結合，開創風俗畫風，作品以歷史題材為多。

(28) 藤原定家（1162—1241），鎌倉前期歌人，著有《近代秀歌》等歌學著作，晚年校訂了《古今和歌集》、《源氏物語》，留有日記《明月記》。定家的歌風帶有強烈的唯美主義傾向，詩作「餘情妖豔幽玄」，色彩浪漫夢幻，老年後也有一些「出世之情」的帶有所謂的禪機的詩作，但對比盛年的詩作，藝術價值略遜一籌。

(29) 水野年方（1866—1908），日本畫家。水野年方所繪美人圖，呈現出極其高雅的品味，筆下的女子風姿超群，氣質絕俗，有濃濃的書卷氣。

(30) 土田麥僊，日本畫家，1904 年入竹內棲鳳門下學習繪畫。

(31) 幸野梅嶺（1844—1895），日本明治時期的著名畫家和美術教育家，他在日本京都畫派起了奠建基礎的作用，他的四個學生竹內棲鳳、都路華香、谷口香嶠、菊池芳文皆成為後來的畫壇巨匠，被併稱為「梅嶺四天王」。

(32) 都路華香（1870—1931），西京四大家之一，代表作〈四睡圖〉；澤田撫松，日本近代
著名畫家。

(33) 長尾雨山（1864—1942），曾任東京美術學院教授，詩、書、畫皆非常出色。

(34) 鏑木清方（1878—1972），日本近代畫家，擅長美女畫、人物畫、社會風情畫，畫風清
雅，情調豐富。與上村松園、伊東深水等人齊名。並致力於對明治、大正庶民風俗的考
證，寫有許多隨筆。他所描繪的浮世繪形象，尤其是婦女形象，既未脫卻江戶風俗的藝
術情趣，又極富時代新意，畫面更顯工致秀麗，纖細抒情，深受群眾喜愛。

(35) 通常情況下，只有五位以上的官吏才能到天皇的日常居所清涼殿值班、服侍，稱為「升
殿」，也叫做「殿上人」。

(36) 紀貫之（872—945），日本平安時代初期的隨筆作家與和歌聖手，代表作《土佐日
記》。

(37) 竹杖會，京都畫壇首領竹內棲鳳主宰的畫塾。

(38) 上村松篁（1902—2000），上村松園未婚生下的兒子，後來成為畫家，擅長描繪動物和
花草，代表作〈白孔雀〉、〈鳥影趁春風〉、〈池〉畫風純淨優雅。他和母親一樣獲得
文化勳章。

(39) 八田高容、井口華秋，日本畫家，曾師從竹內棲鳳。

(40) 中村扇雀，日本歌舞伎演員的名號。

(41) 京都南座，京都最古老的劇院。建於十七世紀初，建築風格仿中國唐朝都城長安，至今
仍然在此舉行日本古老的歌舞伎表演。

(42) 歌舞伎《伽羅先代萩》，取材自武士伊達家的權力內爭。乳母政岡為了保護少主鶴千代
被迫犧牲愛子千松，最終親手殺了仇人八汐復仇。

(43) 栂尾，京都地名。

(44) 時代祭是在 1895 年（明治二十八年），為了紀念桓武天皇平安遷都一千一百年，而模
仿延歷到明治這一千餘年的風俗，開始舉行的行列儀式。此祭祀以鼓笛伴奏的維新勤王
的隊伍為先頭，約兩千人行程達兩公里的隊伍，依次展現溯源至延歷時代的時代風采。

(45) 狩野永德（1543—1590），日本畫家。名州信，通稱源四郎。傳世作品還有〈唐獅子屏
風〉、〈檜圖屏風〉、〈洛中洛外圖屏風〉等。後世評價他「攜著五彩畫筆出身」。

(46) 雪舟（1420—1506），日本畫家。名等楊，又稱雪舟等楊。生於備中赤浜（今岡山縣總
社市）。據日本龍崗真圭對雪舟名號的解釋，「雪舟」二字源自元代晚期中國常州天寧
寺寧波象山籍高僧楚石梵琦的書跡，漢詩中有「孤舟釣雪」、「溪雪乘舟」之禪意，更
含「雪淨無塵、舟動不止」的禪學意境。曾入相國寺為僧，可能隨同寺的山水畫家周文
學過畫。作品廣泛吸收中國宋元及唐代繪畫風範。

(47) 長澤蘆雪（1754—1799），日本江戶時代的藝術家之一，他將西方現實主義融於其作品
之中，憑此而聞名一時。二十歲以圓山應舉為師，並初露頭角。毫下筆墨簡練，構圖大
膽，題材寫實，是應舉門下的俊才之一，曾先後為南紀的無量寺、草堂寺、島根的西光
寺、豐橋的正宗寺等畫過多幅壁畫。主要作品有〈虎圖〉、〈岩上猿圖〉、〈宮島八景
圖〉、〈山姥之圖〉、〈嚴島神社〉等，為日本重要文化財產。

(48) 狩野元信（1476—1559），日本室町後期著名畫家，代表作〈大德寺大仙院客殿襖
繪〉、〈妙心寺靈雲院舊方丈襖繪〉等。

(49) 元祿十四年（1701 年）赤穗義士事件是日本歷史上一個很有名的事件，被多次改編為影視劇作品。當時有個萬人唾罵的惡人吉良，他逼死了小諸侯淺野。後來，原在淺野手下的浪士，在總管由良之助的率領下，殺死了吉良，為主人報了仇。復仇成功的義士們，最後集體剖腹自殺。

(50) 二條寺町的二文字屋次郎左衛門家的女兒。

(51) 曾我蕭白（1730—1781），日本江戶時代一位特異且叛逆的日本畫家。他鍾愛中國佛像和道教肖像題材，其肖像畫最大的特色是強有力的動作和怪誕的表情，現存於東京國家博物館的〈嶄山長卷〉和〈寒山拾得圖〉兩幅最著名。

(52) 鳩居堂，日本有名的文具老店，創業於 1663 年，現在的店址位於東京銀座五丁目。

(53) 吉田嘉三郎，日本知名西洋畫畫家。

(54) 邊文進（約 1356—1428），字景昭，為明初重要的宮廷花鳥畫家，他繼承南宋「院體」工筆重彩的傳統，其作品工整清麗，筆法細謹，高雅華貴。

(55) 仇英（約 1498—1552）字實父，號十洲，中國明代繪畫大師，吳門四家之一。尤其擅畫人物，尤長仕女，既工設色，又善水墨、白描，能運用多種筆法表現不同對象，或圓轉流美，或勁麗豔爽。偶作花鳥，亦明麗有致。與沈周、文徵明、唐寅並稱為「明四家」。

(56) 橋本關雪（1883—1945），日本著名畫家，大正、昭和年間關西畫壇的泰斗，日本關東畫派領袖。自 1914 年起，曾三十多次來到中國，並精通中國古文化。與吳昌碩，王一亭等結為至交。代表作〈玄猿〉。

(57) 寬一尺八寸的書畫。

貳

我所生活的世界

私が生きている世界

四條大街附近

住在四條的時候，我只有十幾歲，還沒開始正式學畫。當時最流行的是南畫、文人畫[1]，比四條派、狩野派[2]還流行。

我在十二三歲的時候，就聽說文人畫很流行了。

在紅平前面住的時候，麩屋町錦下附近，有一家旅館。田能村直入[3]把那裡當成家一樣住下來，專心畫畫。他在那住了相當長一段時間，後來還成立了南畫學校。

之後，他去過黃檗山、也去過若王子，我們在車屋町住的時候，他則在八百三[4]住過相當長的一段時間。

黃檗山據說非常涼爽，居住的寺院有很大的廳堂，通風良好，他特別喜歡這一點。但是，竹林裡有很多蚊子，白天也只能躲在蚊帳裡面畫畫。

畢竟那附近被竹林草叢包圍著，蚊子多也是不得已的。不過，要是像城裡一樣安逸，他也就不會去了。

在那之後，他又去了八百三，所投宿的房子正好是很有古風的木格子構造建築。房子的西邊，是一間漂亮的洗澡房。弟子們經常簇擁著一起去洗澡，把老師的身體浸泡在澡池裡使勁搓揉，給老師按摩。田能村先生滿面紅光的模樣，我至今還鮮明地記得。

關於寫生帖的回憶

　　不知從什麼時候開始畫的寫生練習，如今已經積累了數百冊。翻開一本練習冊，雜亂無章、不分前後地畫著寫生、臨摹。每當展開這些練習冊，重逢散落在記憶深處的寫生、臨摹，那些忘卻的記憶再度湧現，褪色的記憶也變得鮮明。對我來說，舊的練習冊就是充滿懷舊記憶的繪畫日記。

　　在我的繪畫日記中，年代最久遠的是我十三歲時的畫。雖然盡是些拙劣到慘不忍睹的筆跡，卻滲透出開始學畫時的年幼記憶，令人留戀。我稚嫩的筆下，寫生和臨摹並列，只要看到畫裡有出色的線條，那就是松年先生的畫。畫旁邊還有先生筆跡的註解，比如「去效仿《日出新聞》上插畫的筆法」之類的句子。

　　松年先生經常讓我磨墨。先生說，男生研墨太粗心，磨不出好墨，女生磨的就很細膩，因此常常讓我研墨。先生的大桌子上放著煤油燈，旁邊的書架上有很多捲起來的畫，都是先生之前畫到一半的。先生會一幅一幅地在上面接著畫。有時候，先生把左手揣進懷裡，右手「唰唰」地運筆如飛。畫到一定程度了，就「咕嚕咕嚕」地捲起來拋到一邊，接著開始畫下一幅。每個晚上都是這樣。

　　先生這樣畫出來的畫，經常成為我們的臨摹範本。私塾每個月的十五日召開研究會，春四月和秋十月的研究會特別隆重。會場在圓山的牡丹畑，這時我們的研究會總會與百年先生的研究會合併，私塾的前輩們均列席。大多數時候果然還是鈴木派的人們健談，簡直像開演說會。以齋藤松洲、天野松雲之類的出色畫家為首，暢談美術的將來、藝術不應該失去依靠等等的話題。

　　可以稱得上自畫像的畫，可能就只有我十六歲時畫的了，令我想起一邊觀察鏡中的自己，一邊作畫的情景。洗完頭髮的樣子、莞爾一笑的樣子等三幅，都畫在一處了。

　　當時的衣著都很樸素。我還留著十三四歲時的衣服，就算到了如今這個年紀我還時不時拿出來穿，也並不覺得有什麼可笑的。過去流行的衣著就樸素到了這個地步 [5]。髮型倒是像蝴蝶一般可愛，但瀏海剪得很短，衣領上襯著黑緞。當時的小鎮姑娘一般就是這樣的裝束。衣服雖然很樸素，但腰帶卻用紅色水玉花紋的友禪或鹿子花紋的麻料，雍容華貴。

　　稍微趕時髦的姑娘會把頭髮紮起來。前面的頭髮按江戶子 [6] 的髮型樣式分開，後面編成三股辮，用圓圓的髮網兜起來。也有人穿著彩色毛線編織的襯衫。

　　最普通的髮型是像蝴蝶髻，再年輕一些的人會將瀏海垂

下來。年紀更小的喜歡福髻，七八歲到十一二歲的少女們梳
著稚子髻。

　　松年先生的私塾裡有幾位女弟子，我與其中一位叫中井
梅園的女生最親密。香嶠先生的私塾裡有一位二見文耕小
姐，後來改叫小坡，再後來改姓伊藤。我就與這位小坡小
姐、六人部暉峰小姐，還有景年先生的私塾裡的小栗何等六
個年齡不分上下的女生，每月會組織一次近郊寫生旅行。

　　當時不比今日，自行車還不常見，電車當然也沒有。我
們各自準備好自己的便當，綁上草鞋，清晨四點開始集合，
前往鞍馬或者宇治田原 (7)。翻開當時的寫生練習本，上面
仔細地畫著宇治田原附近的農家、溪流，還有正在編織的梅
園小姐的少女之姿。

　　棲鳳先生從西洋回國之後，過了兩三年，在大阪召開了
博覽會。當時先生展出了羅馬古城遺蹟的風景畫。我記得那
一年前後，棲鳳先生的私塾很盛行近郊寫生旅行。

　　棲鳳先生穿著洋裝同行，但寫生以內畑曉園、八田青
翠、千種草雲等人為中心，後來我也常常跟著去。去過鞍
馬，去過貴船，記得大家在畫農家馬和女商販的時候，當時
剛入私塾的橋本關雪說，就讓我騎馬來給你們看吧！於是
就俐落地騎上了一匹農家的馬，一邊炫耀地說「怎麼樣？

有美男子氣概吧」，一邊騎著四處轉。這幅情景被我畫在了練習冊上，果然關雪先生從那時候起就是張國字臉啊。

　　當時的繪畫學生的習慣是一半時間學習寫生，一半時間學習臨摹，其間如果有要展出的作品，就把自己創作的畫拿給先生品鑑。所以我的練習本裡，臨摹和寫生都亂七八糟地畫在一起。我經常去博物館畫畫，有中國畫的山水，也有應舉的花鳥，絕不是只畫人物畫。明治三十年召開全國繪畫共進會，小堀鞆音先生展出了〈櫻町中納言答歌圖〉。四尺高的畫面上，站立著三尺高的中納言，腳邊坐著公主殿下。我的練習冊裡分兩部分臨摹了這幅作品，一部分是整體圖，一部分是人物的局部圖。練習冊裡還有年幼的松篁搖搖晃晃四處走的樣子、喝牛奶的樣子、坐在嬰兒車裡的樣子……許許多多。還有好幾幅阿園（棲鳳先生的千金）七八歲時的寫生，大頭大腦像河童[8]一樣。

　　我的練習本裡，蘊含著我全部繪畫生涯的回憶。

<div style="text-align:right">（昭和七年）</div>

畫砂的老人

在我還只有八九歲的時候，京都的街上有很多小商販，也有從外地來的乞丐，其中有個五十多歲的老爺爺，髒兮兮的，穿著怪模怪樣的白棉破褲子，臉上溝壑縱橫，鬚髮半白，挨家挨戶地敲門。

他並不是要賣東西，而是放下腰間的砂袋，裡面裝著白黑黃藍紅等五顏六色的砂。

老人站在門前，生氣地驅趕著因為好奇而圍觀的我們，說：「那個，小毛孩，往一邊去、一邊去……」

然後，他從砂袋裡抓出五彩的砂子握在手裡。霎時間，砂流從掌心中如泉般噴湧出來，被老人撒在門前的石板上。

落在石板上的砂子形成了各式各樣的顏色和形狀，美麗炫目，真是太奇妙了。這個可憐老頭的髒兮兮的右手就像造物主一樣，從中接二連三地蹦出一個又一個生命。

我們這群小毛孩在這等奇景前看呆了，愣愣地站著。

用砂畫出來的花朵色彩鮮豔奪目。黑色的書法字體也不是外行人能寫出來的 —— 人們評論道。

「畫砂的老爺爺」成了孩子們期盼已久的娛樂。

於是，大人們覺得有義務施捨給老人一兩文錢。老人並

非行乞，這是「畫砂老人」理所當然的報酬。

　　不論是畫花朵、天狗、富士山，還是畫馬和狗，老人使用的五彩砂彼此之間絲毫不會混合，井井有條、有條不紊地從老人的右手中灑落。簡直如同砂子在手中就已經具備了形狀，老人畫起來自然而然，輕輕鬆鬆。

　　別人不管怎麼練習，都不可能達到那個程度。這就是天賦異稟。或許是那個貧窮的老爺爺一個人才能到達的至妙至極的藝術世界吧。

　　老人在大地上作畫，畫完即離去，所以作品不能保留下來。有那麼出色的技藝，如果作品能夠以畫的形式出現在世間，現在那個老人恐怕已經是有名的畫家了吧。

　　但是，我又想，正是因為那個「畫砂老人」的砂畫是曇花一現的境界，無法流傳後世，老人崇高美麗的精神才會留在人們心中。

　　那位老人就像擁有「專賣特許權」一般，他或許就是這世間唯一的「砂畫老人」吧。

　　之後，我再也沒有見過那般不可思議的砂畫。

米豆上的世界

　　大概是十七八年前吧，一天，我家的玄關門前，出現了一個男人，說：「這是一粒米。」說著，伸出紙片，上面真的有一粒米。

　　正好，我和母親都在玄關，心想這男人真是奇怪啊，於是注視著米粒和那男人的臉。

　　「雖說這的確是米粒，但米粒和米粒是不一樣的——」說著，他把米粒擺到我的眼前，「這粒米上面，寫著伊呂波[(9)]四十八假名。」

　　我看著那髒到發黑的米粒，別說四十八個假名了，連其中的一個都看不出來。

　　「欸？這上面寫著伊呂波假名……」

　　我和母親都很吃驚。於是那男人說道：「用肉眼當然看不出來，用這個放大鏡瞧一瞧吧。」

　　說著，從懷裡掏出一個放大鏡。

　　我和母親用這個放大鏡，觀察著放大後的米粒。

　　原來是真的——確如那男人所言，米粒上刻著細小的假名文字。

　　「真了不起啊。」

「是怎麼寫上去的呢？」

我和母親感嘆道，爭相問道。

「我的父親眼力很好，連一町[10]開外的豆粒都能看得清清楚楚。這樣的米粒，在父親眼力就像西瓜一樣大，在上面刻上四十八假名簡直易如反掌。」

「真是了不起啊。」

「真有人有這麼厲害的眼力啊。」

於是，我和母親再次讚歎道。

接著，那男人又拿出一顆白豆。

「這上面雕刻著七福神[11]喲。」

於是我們又透過放大鏡看。果不其然，弁財天、大黑天、福祿壽……七位神仙各自的表情都很生動，應該大笑的神哈哈大笑，嚴肅的神則擺出一副正經威嚴的臉，七個神仙栩栩如生。

「這真是精彩呀。」

「比四十八假名還厲害呀。」

我和母親異口同聲地感嘆道。連身為畫家的我，也對七福神各自呈現出的表情感到佩服。

「父親以畫這樣的東西為樂呢。」那男人說。

「這可是難得一見的珍寶，你去把大家都叫來看一看

吧。」我聽了母親的話，把家裡人都叫過來看，附近的人們也聚集過來。

「這真是不可思議呀。」大家一邊說一邊透過放大鏡看。

等大家都看完了，我把米粒和豆子用紙包起來，還給那男人，道謝說：「真是謝謝你，我們都欣賞了。今天托您的福，讓我們飽了眼福啦。」

那男人也說：「謝謝您的欣賞，父親聽了這件事也會感到高興的吧。」

然後，他接著說：「您如此稱讚父親苦心練習的技藝，身為兒子的我也感到非常高興。順便，為了給這次的觀賞留下紀念 —— 請您畫點什麼吧，父親也會感到高興的。」說著，拿出一幅很大的畫冊。

雖然知道自己被算計了，但米粒和豆子上的技藝是真的很好，而且那男人說起父親的事兒博他開心，也算是心懷好意，於是我就當場作畫 —— 當時正好是秋天，就在畫冊上畫了一兩片紅葉。

那男人高興地回去了。

之後，我把這件事告訴了母親，母親說：「能在米粒和豆子上刻下那些，那人的父親也算是很有本事了，但能以此為工具，從你這拿到畫，那個兒子更厲害啊。」

　　我現在一看到米粒，就想起那時候的事，不禁苦笑起來 —— 在米粒和豆子上刻畫出那些作品，以此做精明的生意，我又對這樣的事感到有些無可奈何。

棲霞軒雜記

棲霞軒裡的松園

「松園」這一雅號是從鈴木松年先生的名字中取的「松」字。剛開始學畫的時候，我們家的茶葉鋪與宇治的茶商有生意往來，那裡有收穫上等茶的茶園，就從中取了一個「園」字，於是組成了「松園」。我記得第一次以〈四季美人圖〉參加展覽時，松年先生說：「應該給你取個雅號啊。」於是就給我取了這個名號。松年先生開心地說：「『松園』這名字很好，很有女性氣質。」好像是他自己獲得了個好名字似的。

最初，我把「園」字寫得四四方方工工整整，中年之後則有意讓裡面的「元」字溢出「口」外來。我至今還能記起母親為我感到欣慰的表情，就像松樹園一樣欣欣向榮。

我把畫室中的一間稱為棲霞軒。我不怎麼與人交際，一味待在畫室裡沉湎於自己的繪畫世界，竹內棲鳳先生說我：「這簡直是仙人的生活啊。仙人以霞為食以霓為衣，你這畫室就叫棲霞軒怎麼樣？」

於是，屋號就沿用了棲鳳先生所取的名字。我在畫中國風的人物或中國風的大作時，會一本正經地在落款時把年號和「棲霞軒」一起寫上。

自那以來，我在棲霞軒沉湎於藝術三昧的境界已有五十年了，為「松園」取名的人和為「棲霞軒」取名的人都已經不在了[12]。

有時候，我會在這畫室裡夢見松園裡欣欣向榮的松樹，或是自己身披彩霞悠遊於深山幽谷。

每天早晨，我都用冷水洗臉擦身，這比廣播體操還鍛鍊身體。我已經堅持了四十年，並決定堅持到自己去世的那一天。得益於此，感冒之神不太喜歡我，從未光臨過棲霞軒。

和堅持冷水洗臉一樣，我也一直堅持少量攝取朝鮮人蔘精華。打造健康的體質，也需要像這樣數十年如一日地堅持。

藝術世界更是如此，即便不死不休地精進努力，前路還是有遙不可及的地方。

在畫室的時間是我一天當中最開心快樂的時光。

茶人身處狹小的茶室卻能聽見穿松之風，參禪之人靜坐於幽暗的僧堂可達到無念無想的境界，畫家端坐在畫室，亦可到達至高的藝術殿堂。

研墨，展紙，姿勢端坐，視線集中於一點，便可無念無想，任何雜念都無容身之地。

對我來說，畫室就是蓮花座，是無與倫比的極樂淨土。

疲於創作時，就泡一壺薄茶，輕啜之。

清爽潔淨的茶水在體內擴散，疲勞瞬間霧散雲消。

「嗯，趁著這涼爽的感覺，來勾線吧。」

我提起筆小心地蘸墨。這時候，畫出來的線條中彷彿流動著血液。

有時候顏色和線條會意外出錯，造成不小的失敗。這時，我連飯也會忘記吃，沉浸其中思索一整天。

我不想把失敗給糊弄過去，而是要用心思索如何把失敗轉化為成功的道路。

冥思苦想，這樣不是，那樣也不是 —— 就這樣在空中畫著線條、塗著顏色，想像著。

在空想中，忽然，新的色彩迸發出來、新的線條栩栩如生、新的構圖躍然紙上 —— 常常會有這樣的事。

人們常說，失敗是成功之母。古人誠不我欺也。

因為偶然的失誤，反而以此為基礎，創作出意想不到的佳作。這種時候就尤為欣喜。一般，這種場合也預兆著創作者的畫境又更上一層樓了。

思考著彌補失誤的方法，不知不覺沉入夢鄉。

甚至在夢裡，也在苦苦思索。

思維延伸著、延伸著，「松園」這個名字的筆畫線條也「嗖」地延長，開成了一枝梅花。

有時候，可以在夢境中得到彌補失敗的靈感。

但是，等睜開眼重新看所畫的作品時，才發現現實中的失誤之處與夢裡的完全不一樣，失望極了。

能將全幅身心投入自己藝術之中的人，是幸福的。

我想，也只有這樣的人，藝術之神才會將「成功」二字贈予他們吧。

家裡的女傭在我家工作很多年了，我卻總是記不住她的名字。

「麻煩你」──我需要幫忙的時候，對誰都這麼說。

藝術以外的世界，我是個一竅不通的外行。

我好像連叫出女傭名字的記憶力都沒有。

就快到松筐婚禮的日子了，我的母親卻突然病倒了，終日在床上呻吟。我不得不開始照顧病人，另一邊婚禮的大小準備也必須著手。

一直以來，各種家事都是母親一人承擔，這些煩瑣的事情一下子都壓到我的肩上，那時可真是忙得喘不過氣來。

除了這些事，我還要畫畫。臨近婚禮的時候，因為要洗母親的尿布等換洗衣物，我的手已經皴到不行了。越臨近婚禮，我的手越感到激烈的疼痛，於是去看了醫生，被診斷為凍瘡。要是再晚些治療，我這為畫畫而生的右手的食指，就要被截去了。

母親手書的價格表

前些日子整理舊時物件，翻出來了亡母年輕時書寫的玉露[13] 價格表。

母親練過書法，寫的字相當入流。

一、龜之齡　一斤二付　金三圓

一、綾之友　同上　二圓五十錢

一、千歲春　同上　二圓

一、東雲　同上　一圓五十錢

一、宇治之裡　同上　一圓三十錢

一、玉露　同上　一圓

一、白打　同上　一圓

一、折鷹　同上　八十錢

上面還記錄了其他一些聽過名字的銘茶，但是下部裂開了，看不清價格。

和今天的玉露比起來，毫無疑問，當時的可便宜多了。

而且味道也毫無疑問地美味多了。

當年的茶葉鋪的氣氛非常靜好，寺廟的和尚、儒學家、畫家、茶人，還有商舖的人們都會來買茶。本來，相對於日常生活用品，茶是稍顯奢侈的，但就算是不太寬裕的人也會來買茶。品嚐上品的茶，是當時京都人不可割捨的嗜好。

店面位於四條大道的繁華地點，因此門前總是人流如織。遇到熟人路過，就招呼道：

「哎呀，請進來坐一坐吧。」

「那麼就稍微休息一下吧。」

於是，路過的客人坐下休息，不論買不買茶，店裡都會送上一杯家裡泡好的薄茶。

「喝一杯茶怎麼樣？」

說著，將茶送到大家面前。正好附近有一家不錯的點心店，熟悉情況的茶人就去店裡買來點心分給同席的人們。大家一邊啜著茶，一邊坐著熱烈地聊天。

如果說江戶的理髮店是商人們的俱樂部，那麼京都的茶葉鋪應該就是茶人的俱樂部了吧。

那時候京都的商人也很和藹。不僅是茶葉鋪，不論什麼商店，大家都很親切，買東西也好賣東西也好，都是發自內心地感到愉快。

　　最近的商人們可不是這樣。拚命賣貨，想盡辦法讓人買……彷彿掉進錢眼裡那般，沒有一點人情味，真是令人惋惜啊。而且還聽說，為了進行不正當的交易，還發明了「暗話」，更加令人懷念舊時的淳樸了。

　　話雖如此，也不是說過去就沒有不法商販了。

　　茶店裡常有「茶鳶」上門。

　　新茶上市的時候，「茶鳶」（即茶葉經紀商）就來賣茶，宣稱他們的新茶是宇治一品。

　　對這種「茶鳶」必須十分小心，如果稍有疏忽，別提什麼宇治一品茶了，他們就會把舊茶呀鄉下茶之類的混進去，或者幹一些其他壞事，讓買家蒙受不小的損失。

　　母親總是逐一品嚐送來的茶，而且擁有識破對手奸計的敏銳舌頭。

　　「後味有點苦澀。你不是把地方茶混進去了吧？」

　　一看耍不了花招，連「茶鳶」也只好認輸，乖乖運來好茶。

　　商人，並非只要「低價買高價賣賺得差價」就行了，必須要讓客人因買到好東西而心生愉悅和感激 —— 母親總是這麼說。

　　我希望今天的商人，也能有這樣的良心。

疼愛小金魚

我小時候很喜歡金魚，常常把金魚從缸裡舀出來，給它穿上紅衣服，被母親發現就落得好一頓訓斥。

「你這麼做可不是在疼愛金魚啊。金魚不穿衣服也不會感冒，你還是給它把衣服脫掉吧。」

我看著手掌中一動不動的金魚，一邊迷惑地對母親的話點頭稱是。

小孩心思的我，把死去的金魚埋在庭院的角落，還給它立了一個小小的石墓碑。我向母親報告了這件事。

母親站在木板窗外的窄走廊上，一臉無奈地對我說：

「給它建個墳墓雖然不是壞事，但把好不容易生長起來的苔蘚給挖了，真是讓人心疼啊。」

還是小孩子的我，當時還不具備成人一般明辨善惡的能力。

那時候，我心裡納悶：

「怎樣才能讓大人表揚我呢？明明做的都是好事啊。」

兒子松篁也和我一樣喜歡金魚。到了冬天，我就用粗草蓆把金魚缸包起來放在暗處等待春暖花開，但松篁總是等不及春天來，常常把走廊角落的魚缸上的草蓆掀開，從縫隙看裡面。當他看到心愛的金魚像寒冰中的鯉魚一樣一動不動，

馬上顯出擔心的神色，於是拿來竹枝，從縫隙間去戳金魚，看到魚動了，就露出安心的樣子。

我耐心地教導他：

「金魚在冬天要冬眠，你這樣把它弄醒，它會因為睡眠不足而死掉的……」

兒子松篁似乎不明白金魚為什麼要在水裡睡覺，只是苦著臉說：「可是，我擔心呀……」說著，回頭看了看魚缸。

主人待客的心意

有朋自遠方來，不亦樂乎 —— 古代中國人有這麼一句話。這時候拿出現成的魚呀野菜呀招待朋友，就是發自內心的歡迎了。

待客吃飯，不一定非要把山珍海味擺滿桌。要緊的是主人的心意，不是嗎？

前些日子我去拜訪了一個茶人老友的家，那對老夫婦發自內心地熱忱歡迎。

然而夫婦二人卻因為歡迎客人的方法而引發了一段美妙的爭吵。

丈夫的主張是這樣：

「今天這位客人不喜歡過分的招待，那麼趁現在，把廚

房裡現有的東西找出來就行了。客人反而會因此高興的。」

夫人的意見是這樣的：

「此言差矣。正因為是多年不見的客人，必須要讓人家好好吃一頓。你看，招待的漢字『馳走』[14] 兩個字是怎麼寫的？一個馬字旁加一個也，表示要騎上馬跑出去，買來材料，精心烹飪，邀請客人進餐 —— 這正是『馳走』的起源啊。」

兩人都發自內心地為我這個朋友著想，令人感動。於是我充當調停人，對他們說：

「你們兩人剛剛的這番話，已經比任何山珍海味都要美味。我已經享用過了，所以只來一杯薄茶就行了。喝完茶我就告辭了。」

無論是丈夫的「現成飯菜」式招待，還是夫人的「騎馬買菜做飯」式招待，他們兩人發自內心的款待都含在一杯薄茶之中，我懷著感激的心情一飲而盡，盡興歸家。

芭蕉翁[15] 來到金澤城的時候，門人和金澤的俳句詩人為他舉辦歡迎會，擺出山珍海味，芭蕉見此，說：「這種招待方式不是我的風格。你們要讓我高興的話，給我一碗粥、一片醬菜就夠了。」

我在回家的路上想起芭蕉這番勸誡的話，心中露出久違的微笑。

且以藝術，度化眾生

基本上，我只畫女性畫。

但是，我從不認為，女性只要相貌漂亮就夠了。

我的夙願是，畫出絲毫沒有卑俗感，而是如珠玉一般品味高潔、讓人感到身心清澈澄靜的畫。

人們看到這樣的畫不會起邪念，即使是心懷不軌的人，也會被畫所感染，邪念得以淨化……我所期盼的，正是這種畫。

且以藝術，度化眾生。

畫家至少應該有這一點自負。

如果不是好人，就創作不出好的藝術。

繪畫也好文學也好，其他的藝術也好，都是這樣。

自古以來，沒有一個能創作出優秀藝術的藝術家是壞人。

他們各自的人格都有高尚之處。

我想畫出達到極致的真、善、美的真正的美人畫。

我的美人畫，不只是單純地以寫實手法描繪女人。雖然我重視寫實，但我想畫的是對於女性美的理想和憧憬——我是一直懷抱著這樣的想法，而一路走過繪畫生涯的。

我在達到今天這般沉浸於繪畫三昧境界之前，曾數次經

歷背臨死亡深淵般的痛苦。

　　空懷一腔藝術理想，卻常常懷疑自己的才能，一想到如果只能做一個平平凡凡的人，就覺得沒有活下去的必要了，數次臨於絕望之淵想要一死了之。

　　等稍微有了些名氣，我又苦惱於真實的藝術之道，不知道地位、名譽之類的東西有什麼用，被厭世的情緒所糾纏，有時甚至不明白自己所走的路到底是不是對的。

　　如果對這些事情鑽牛角尖，除了自殺也沒有別的路了。

　　要是自己都懦弱了，該怎麼辦？ —— 我這樣鼓勵著自己，憑著對藝術的熱情和堅強的意志力走了過來。無論如何，我打開了如今的局面，總算安定了下來。

　　回想起過去的喜與憂，才發現那些苦樂參半的回憶都在藝術的熔爐中被融化、重新合成了一體，意料之外地創造出了堅忍不拔的藝術之境。

　　此刻我端坐蓮花座上靜思 —— 沉浸在繪畫三昧的祥和生活之中。

山中溫泉之旅 —— 發甫溫泉的回憶

　　在信州有一個叫「發甫」這個罕見名字的溫泉地。在文人墨客之間流傳甚廣，但在一般人中間好像還沒什麼名氣。一是那裡遠離城市，野草叢生，因為偏僻而有些太過寂寞了；另外就是交通不怎麼方便，而且即使作為溫泉地來看，新式設備尚未齊全，自然是不吸引城市人的。

　　前年，松篁在那裡停留了幾天，畫畫寫生，登山遊玩，對我說：「真是一塊非常安靜的地方，當地人也很淳樸，是一個不錯的溫泉地。母親也去一次怎麼樣？」我於是就接受了邀請，正好在去年的六月七日從京都出發，前往發甫。

　　當時的一行人，除了我和松篁之外，還有兩三個松篁的朋友。

　　夜行汽車從京都出發，在黎明時分再乘公共汽車從松本出發。於是在早晨的氣息籠罩大地之時，早早地抵達了發甫，我驚訝於距離竟如此之近。這一片遠離都市的山麓鄉間，讓人感到心情舒暢。

　　發甫這個地方分布著兩三處溫泉地，這些好像統一總稱為發甫。但是我們要去的地方，不是山麓上的溫泉地，而是山上更高處，被稱為「天狗之湯」的溫泉。「天狗之湯」如

其名,大概是過去天狗居住的地方吧,據說是一處非常幽靜深邃的所在。這山麓上的溫泉已經遠離塵囂、靜寂至極了,比這還幽靜的地方,會是怎樣呢?我十分期待,即刻騎馬踏上旅程。

　　牽著馬韁繩的男子,不可思議地是一位善於談畫的人,已經知曉我的名字,對於京都和東京的各位先生們的名字也都如數家珍,說起話來滔滔不絕。如前所述,因為畫家和文人經常來發甫的緣故,這個男子自然也就記住這些事情了吧。「那邊可以看見的房子,是東京的大觀⁽¹⁶⁾先生的別墅」,他告訴了我諸如此類的事情。

　　這個男人應該是本地的百姓,過著富足的生活,即便不做馬伕也能過得很滋潤,但是覺得因為生活富裕就遊手好閒很無聊,於是牽起馬繩,做著時不時與旅行者相伴的工作吧。

　　因為是這樣的人,讓坐在馬上的我,有幸能夠興趣盎然地到達了山上的「天狗之湯」。我所乘坐的馬,非常溫順,第一次騎馬的我也沒有感到任何危險,悠然地騎坐。馬背上馬鞍的兩側,有兩個旅行者收起來的腳爐木架,一邊一個,也就是說兩個人騎馬是固定的方式,但因為騎馬的只有我一人,所以在另一邊掛了很多的行李,這樣可以平衡重量。晃

徘徊悠地搖著，登上信州山路的感受，實在是難以言表。

山上是白樺樹林有著難以言狀的安靜和優雅，那被清晨的氣息籠罩著、由早晨的陽光投射過來的景色，流露出無法用語言形容的詩情畫意。特別是從樹木之間，即便時值六月，也可以看到遠山上的白雪，看見紛紛簌簌的晚櫻，這是一幅微妙的畫，而我也是這畫中的一景。

「天狗之湯」的旅館，幾乎接近山巔，果然是一處溫泉旅館。一到達那裡，因為寒冷，我趕緊借來薄棉的和服穿上，先在房間正中央「砰」地躺下，以手肘作枕。因為山中只有這一間旅館，就一點兒也不客氣了。

一躺下來，就聽見小鳥鳴叫之類的山中之聲，真是無法言喻的爽快。松篁他們在途中一邊寫生一邊登山，過了一會兒也到了。

出去旅行，真能這麼悠然自在，是很少的。對於討厭設備不齊全、招待不周到的人，發甫這地方就不適合；但對於並非執著於這些的人，這兒真是一塊好溫泉地。

明治懷顧

　　一想起我開始學畫時的事，真是有許多令人懷念的回憶。當時（明治二十一年左右）京都畫壇有鈴木百年、鈴木松年、幸野梅嶺、岸竹堂[17]、今尾景年、森寬齋、森川曾文等諸先生，這裡我想以鈴木松年畫塾為例來說一說。

　　就像今天所說的畫塾研究會，每個月的十五日在圓山的牡丹畑召開。當時的圓山公園靠著祇園神社北邊一片蒼鬱的森林，連著一條小路，在那棵有名的橡樹附近有塊牡丹畑，那裡有家名為牡丹畑的料亭[18]。研究會就在那舉辦，在料亭的入口處用大字寫著「鈴木社中畫會」，樓上展出以松年先生為首的畫社中人當月的作品，大部分是紙本，貼在裝裱用的畫捲上；樓下則有即席作畫。春天的時候圓山很熱鬧，大家看到這個鈴木社中畫會的招牌，紛紛進來觀看。參觀完二樓陳列的畫，下樓來，有賣扇子和宣紙的，買上一些，就求畫家在上面即興作畫。畫家不知道這些都是來自何處的哪位拿出來的扇子，就提筆在上面畫畫。

　　而且，這個身兼研究會之效的畫會上，沒有什麼作品批評。在社中的人們展出之前，就從先生那裡借來範本，照著畫下來，並讓先生看過指點。這裡說的範本，是松年先生經

常在夜間與來客一邊談話一邊畫的。先生在矮而大的桌子上展開宣紙，也不燒墨，就畫起山水畫，畫到三分之一左右，墨還沒乾，就用廢宣紙覆蓋其上，「骨碌骨碌」地把畫捲起來，再接著畫下一幅。就這樣不知過了幾天，好幾幅畫就完成了。這些畫堆積在畫室一隅，當我們說「請借我範本吧」，先生就讓我們「從畫堆裡挑」。我們就從中選出自己喜歡的作為畫畫的範本。

當然，我們不僅是向先生借範本。天氣好的時候，先生會突然說「現在我們去賀茂⁽¹⁹⁾附近寫生吧」，社中的幾個人就隨著先生去。途中大家買很多柏餅，畫完寫生，大家一起坐下來享用。這也是令人懷念的回憶之一啊。

春秋兩次的鈴木派合約畫會（百年、松年）同樣在牡丹畑召開。這時展出的都是絹本了。如前所述每月的例會上大部分是紙本，而在這樣的大會上就要拿出絹本，特別是力作了。絹不像今天這樣包邊，而是貼在裝裱用畫捲上的。

以上是一個畫社一年中活動的例子。直到明治二十九年左右，名為如雲社的畫社還存在，每月十一日召開畫會。畫會有專門負責服務和協調的人，參考品都是從大德寺、妙心寺等各個方面借來陳列的古名畫。展出的都是些相當出色的作品。於是，當日有梅嶺、鐵齋、景年，還有內海吉堂⁽²⁰⁾、望月玉泉⁽²¹⁾等老一輩大家，當時還年輕的棲鳳、春舉

等人物齊聚一堂，鑑賞作品。房間中央擺著火盆，老少諸位大家圍坐在四周，喝著茶人製作的抹茶，興致勃勃地聊著天南海北的話題。那邊想要說旅行的話題，這邊拋出了關於鳥的話頭。還有古畫的話題等等，各方面的事都聊一遍。我們一遍臨摹陳列的名畫，一邊現場學習「活的學問」。當天就像是京都畫人的座談會，大家一同忘了時間，不知何時太陽落山，紛紛慌慌張張地離座起身，真是非常祥和的時光。

當時的展覽有東京的美術協會展，沒有審查環節，只要拿出作品就能展出陳列。本來，各畫社就由先生選出作品，我記得京都的美術協會也同樣沒有審查就展出。我想我的出品畫第一次接受審查是在第四回內國勸業博覽會。就像這樣，明治三十年以前的畫人，都是很悠遊自在，於是所謂守護「家藝」的畫人，就和時代一起被遺忘了。當時孜孜不倦反覆鑽研的人，後來很少有畫壇留名的。棲鳳先生也是其中之一。我入先生門下時，先生還年輕，常與門下的人們出去寫生。想起那時候的事，也覺得令人懷念。

出去畫寫生，不像今天這樣有交通工具可乘，清早天還黑著，大家就去先生的宅子集合。關雪先生、竹喬先生，這樣的男士們穿西式服裝和草鞋，我們女士就穿草履，一天走九里路都是平常事。我們繞著洛北[22]的溪谷走，有時投宿

在山村裡的旅店。畢竟是突然來了二十多位客人來住店，旅店就把村裡的姑娘們召集起來為我們服務。因為聚集的都是血氣方剛的年輕人，村裡的姑娘們就這邊那邊地大聲喊「喂，吃飯啦 ──」，忙到眼睛四處打轉。這樣的寫生旅行一個月一次，痛苦的回憶、快樂的回想都無窮無盡。

在如今戰爭的陰影下，國民忍受著一切的困苦。為了節電街道變暗，交通機關也規勸民眾不要做無謂的旅行。不知為何我想起了我們的修行時代，明治年間的那些事。當時的年輕畫人明亮開朗，精神飽滿，真是個不錯的時代啊。社會充滿活力，有一種萬物興盛的氣氛。

（昭和十八年）

(1)　泛指中國封建社會中文人、士大夫的繪畫。別於民間和宮廷畫院的繪畫。始於唐代王維。多取材於山水、花木，以抒發個人「性靈」，寓有避世之意和對民族壓迫或腐朽政治的憤懣。

(2)　日本繪畫中圓山派和四條派的合稱。活躍於十八至十九世紀，是對近代日本畫產生深刻影響的畫派。圓山派是由圓山應舉開創的寫實畫派。四條派吸取了狩野派的用線，沉銓派的沒骨法，西洋畫的陰影、空間，大和繪的裝飾性，甚至文人畫的主觀性等，並將諸因素調和在一起，認真地觀察對象，發現其自身的美和自身的藝術語言，理想化地加以表現。

(3)　田能村直入（1814—1907），明治時期著名的繪畫大師。

(4)　黃檗山、若王子、八百三，均為日本地名。

(5)　這裡的意思是，到作者現在這個年齡，再穿過去的十三四歲少女的衣服，仍舊不顯得突兀，說明過去的少女服飾相當樸素，讓老年人穿也不會顯得花哨。

(6)　江戶子，指生在江戶（東京）、長在江戶的人。

(7)　鞍馬、宇治田原，以及下文的貴船，均為京都地名。

(8)　河童，日本傳說中的妖怪，頭頂圓盤，長得像四五歲的兒童。

(9)　日本平假名的總稱，來自平安時代的《伊呂波歌》。

(10)　日本長度單位，一町約一百○九米。

(11)　七福神（大黑天、惠比壽、毗沙門天、弁財天，福祿壽、壽老人、布袋）是日本民間故事中帶來好運的七位神，相當於中國的「八仙」。

(12)　這裡指鈴木松年和竹內棲鳳先生都逝世了。

(13)　玉露，高級日本茶名。

(14)　日語中「ご馳走」是設宴款待的意思。

(15)　松尾芭蕉（1644—1694），江戶前期著名俳句詩人。是他把俳句形式從和歌中解放出來並推向文壇頂峰。在詩作中灌輸了禪的意境是他的特色。重要作品《野曝紀行》、《奧之細道》。

(16)　橫山大觀（1868—1958），日本近代繪畫之父。他的藝術宏大奇絕，始終充滿了激情以闡釋其浪漫主義情懷。代表作〈生生流轉〉、〈夜櫻〉、〈紅葉〉。

(17)　岸竹堂（1826—1897），幕末、明治時代活躍的日本畫家。

(18)　料亭，日本價格較昂貴、地點隱祕的餐廳。

(19)　賀茂，京都地名。

(20)　內海吉堂（1850—1923），日本南畫家。

(21)　望月玉泉（1834—1913），日本畫家。望月玉川之子，畫得父傳，後來兼容圓山、四條派筆意，自成一派。曾參與組建京都府畫學校。代表作〈有廬兩妃圖〉、〈荻草臥豬和藤蘿戲熊〉、〈平安百景〉、〈養雕圖〉。

(22)　洛北，京都北面。古代京都仿照唐朝都城，左京洛陽，右京長安，但右京後來逐漸荒廢。因此又稱京都為「洛」。

參

我記憶裡的那些人

私の記憶の中のあの人たち

三人之師

鈴木松年先生

對我來說，鈴木松年先生是最初的老師。從我搖搖晃晃地走在繪畫之路的幼年開始，就是他手把手地教導、培育我，直到我能一個人邁出堅實的步伐。可以說是像父母一樣培育我的重要的老師。

松年先生的畫風是幹練的四條派，常用的畫筆也是毛質硬挺的狸貓毛筆。

先生絕不會使用板刷。先生說，藝術家不應該用板刷這樣的工具，畫家應該把畫筆作為全部的依靠。如果需要用到板刷的時候，先生就同時手持三四支毛筆作為板刷使用。

先生的筆觸雄渾，我曾瞻仰先生創作，他的力量能貫注到手指，真是瀟灑寫意。因為在筆上太過用力，有時候紙都被劃破了。

因為先生的畫風非常瀟灑恣肆，自然地，弟子們的畫風也是這樣。連研墨的動作也很粗獷，所以很難磨出光滑潤澤的墨汁。

「研墨必須讓女人來做。」先生說。所以先生經常讓我

研墨。

先生的畫室裡有一張低矮寬大的桌子，那上面總是疊放著幾張聯裁 (1) 的宣紙。

先生一在桌子邊坐下，從上往下一張一張地畫出岩石、樹木、流水、雲彩，一氣呵成，行雲流水。

蘸上水、吸飽墨汁的筆在紙上運轉，一瞬間整張紙就變得黏黏糊糊。

之後先生就在上面放上廢紙，捲起來放在一邊。

接著在下一張紙上畫其他旨趣的作品。

很快紙又變得黏糊糊，先生又同樣放上廢紙，捲起來放在一旁。

一天要這麼畫五六幅。第二天等這些畫都乾了，再拿出來接著畫。然後紙又變得黏糊糊了。又捲起來，放在一邊……像這樣，大概用五天，就能完成各自雄渾卓越的構圖，這是老師的創作方法。

像這樣瀟灑的畫法，先生之後我再也沒有見過。

與厭惡板刷一樣，先生也極度不喜歡用器物來摹畫物體的形狀。

比如要畫月亮，就用粗筆，使出腕力，一氣呵成地畫出來。

　　當時京都畫壇中，今尾景年[2]先生、岸竹堂先生、幸野梅嶺先生、森寬齋[3]先生等大師各成一派，景年先生畫月亮的時候就會借助圓形的蓋子或圓盆、碟子等。但松年先生絕對不會使用器具來作畫。

　　「別人是別人，我是絕對不會用這種畫法的。」先生常常強調，畫家應該單憑畫筆來安身立命。

　　每月十五日是鈴木百年[4]、鈴木松年兩社合併的月並會，在丸山公園平野屋附近一家叫牡丹畑的料亭舉辦。大家把各自覺得滿意的畫拿出來給先生看，先生挨個觀看弟子的畫，然後點評：「這根線力量不足、這裡應該塗上顏料。」真是粗獷的教學方法。

　　百年先生雖然不是我的老師，但我常在兩社合併的席上見到他。先生教了我很多東西。當時是明治年間，以田能村直入[5]等為代表的南畫、文人畫很興盛，百年先生也受其影響，畫風中多少展現出南畫的風韻特點。

　　松年先生是百年先生的親兒子，畫風卻與百年先生完全不同。

　　在繪畫學校時，松年先生就與別的先生不同，做派豪放磊落，與學校的其他老師似乎常常意見不合。

但是在學生中間卻很受歡迎。

先生的豪爽中帶有親切的人情味，充滿才華而大度，不斷地向畫壇推出一個又一個優秀的弟子。

當時的繪畫界，師徒關係一般都像親子關係一樣，非常親密。

先生有發出「哼哼」鼻音的習慣，走起路來木屐也會「咔嗒咔嗒」地響。

於是，弟子們也變得常常發出「哼哼」的鼻音，木屐發出「咔嗒咔嗒」的聲響。連自己也沒意識到，這習慣就在弟子間「傳染」開了。

塾生們和先生五六人一起走時，「哼哼」、「咔嗒咔嗒」、「哼哼」、「咔嗒咔嗒」……實在是很熱鬧。

說到師徒間的關係，正是因為學到這個地步，師父才能成為師父、弟子才能成為弟子。這其中難道不是包含深意的嗎？

當然，在繪畫方面也必須完全徹底地將老師的技法學到家。在此基礎上，根據每個弟子的資質，聰慧的人就能以目前學到的為跳板，向自己的畫風邁進。

「不完全學習到老師的風格是不行的。但是總是陷在其

中，也就無法青出於藍而勝於藍。」先生常常對弟子們這麼說。

　　松年塾裡，有一個叫齋藤松洲的班長，那人是基督徒，還很時髦。

　　他的文章很好，書法也比畫要出色。

　　齋藤常常氣焰高漲地四處演說，還背著背箱上京去，與紅葉山人等交遊，以徘畫[6]而出名。也很善於裝幀書籍。

　　現在我手邊還留有一幅他給我畫的素描，只要一想到松年先生的私塾，就會想到這個人。

　　先生在大正七年逝世，享年七十歲。

　　他是日本畫壇中一位偉大的畫家。

幸野梅嶺先生

　　我在松年先生的私塾學習時，因為有各種的原因，有一點是覺得自己必須要見識更加廣闊的繪畫世界，按照過去的做法，為了學習其他流派，我獲得了松年先生的允許而得以在幸野梅嶺先生門下學習。

　　梅嶺塾在京都新町姐小路，當時說起幸野梅嶺，不僅是京都畫壇，更是日本畫壇的權威，還擔當著帝室技藝員[7]

的最高榮譽，其門下不乏已躋身大師之列的畫家。

我為了與這些偉大的畫家們為伍，拚命地努力，以一介女流之身盡力研究學習。

菊池芳文[8]、竹內棲鳳、谷口香嶠、都路華香等一流畫家都擁在門下，梅嶺先生就像是旭日一般君臨京都畫壇。

雖然同為四條派，但松年先生的畫風偏樸素穩重，筆力雄渾；梅嶺先生的畫風則更加華麗，筆觸也更柔和，妖嬈絢麗，畫面十分漂亮。

向這兩位畫風大相逕庭的先生學習的我，就因此產生了無盡的煩惱。

雖然想按照梅嶺先生的畫風來畫，但不知不覺間就恢復了松年先生的粗獷習慣。柔和華麗的手法和雄渾穩重的畫風雜糅到一起，怎麼都畫不出順眼的畫。畫出來的盡是些讓人無法沉下心來的東西。

梅嶺先生對於這些不純的畫自然是不滿的。一次也沒給過好臉色。

「這可不行！」

慌張的我越急著想捨棄松年先生的畫風，就畫得越糟糕。

　　曾有一段時間，我非常絕望，甚至想過放棄畫畫。我甚至懷疑自己是否具備畫出正經作品的才能。

　　然而，某一天我突然想到：
　　「入師而後出師。」松年先生曾這麼說。
　　是啊 —— 從意識到這一點的那天起，我變得強大了。
　　我要取松年先生的長處和梅嶺先生的長處，再加上自己的優點進行加工，創造出獨屬自己的一派。
　　想到這一點的我，從那天起彷彿重生一般，又走在了廣闊的繪畫之路上。
　　畫畫使我快樂。兩位先生的長處加上自己的長處而形成的新畫風 —— 松園畫風的確立，就是從那時開始的。

　　梅嶺先生對門下的弟子實在是很嚴格。
　　連一個姿勢也不允許不端正。
　　「姿勢不正，則畫不正！」
　　這是先生的金句。
　　梅嶺先生於明治二十八年二月去世。
　　我入塾後第二年就不得不與先生永別，師生的緣分實在淺薄，對我來說，失去先生猶如失去照亮我道路的巨光。

我是在二十一歲的春天，與先生訣別的⋯⋯

但是，那時我已經切實地獲得了自己的畫風，因此精神上並沒有產生強烈的動搖。

只是，從此以後就不得不與那位鑑賞我作品的先生訣別了，真的是非常、非常可惜。

先生去世後，門人們商量後決定各自投奔梅嶺四天王的門下：

菊地芳文

谷口香嶠

都路華香

竹內棲鳳

在此四人之中，我與其他十數名塾生一起拜入棲鳳先生門下。

竹內棲鳳先生

失去了松年先生和梅嶺先生的我，在去年的秋天，失去了最後的恩師 —— 竹內棲鳳先生。

毋庸置疑，竹內棲鳳的辭世給日本畫壇的打擊，比痛失梅嶺和松年兩位大師的總和還要大。

　　我想，像棲鳳先生這樣，在古今的日本畫壇中占有如此
重要地位的大師是極少的。

　　說京都畫壇的大半都出自棲鳳門下也不為過：

橋本關雪

土田麥僊

西山翠嶂

西村五雲

石崎光瑤

德岡神泉

小野竹喬

金島桂華

加藤英舟

池田遙邨

八田高容

森月城

大村廣陽

榊原苔山

東原方僊

三木翠山

山本紅雲

如果有人這麼問：「棲鳳先生的偉大之處在哪裡？」

只要舉出以上的弟子姓名就夠了。

先生常常說：「去畫寫生！去畫寫生！」

先生說畫家每天必須畫一幅寫生，無論哪一天，先生都一定會畫寫生。

先生晚年時基本都住在湯河原溫泉，據說直到七十九歲高齡去世之前都在堅持畫寫生。

我畫的臨摹、素描與先生的寫生比起來，實在是微不足道。

那是明治二十七八年的時候吧，梅嶺先生、竹堂先生、吉堂先生等各位都尚在人世，棲鳳先生也不過三十多歲，那時的繪畫展覽會與今天的比起來，氣氛要自在多了。當時我只有二十二歲，梳著裂桃式髮髻，髮梢上垂著鹿子[9]，經人介紹得以在棲鳳先生門下學習。

剛入學時，同學中有很多偉大的畫家，我便決心「這下，不好好努力是不行的 ──」因為捨不得綁頭髮的時間，就用櫛卷把頭髮捲起來，一心一意地學習先生的畫風，把先生的作品臨摹下來。

先生是嚴格的老師。作為梅嶺門下四天王之首，棲鳳先

生大概也浸染了梅嶺先生的嚴格，也是一位不輸於梅嶺先生
的正派之人。

　　但他也有溫柔的一面，經常允許我們在他的大作公開以
前就臨摹，展示了先生的大度氣量。

　　我記得當時有一幅捐贈畫，是棲鳳先生在長八尺的絹布
上畫的〈寒山拾得〉，我觀看後大為感佩。那幅作品比古畫
更加生機盎然，時人皆稱頌不已。先生讓我有機會臨摹了那
幅畫。之後，先生又在繪畫共進會上展出了〈牧童〉，畫的
是兩個牧童，一個坐著打盹，一個躺著睡著了。這幅大尺寸
的作品廣受好評，是先生的力作，這幅畫先生也讓我臨摹
了。我時不時把過去的臨摹練習本拿出來看，就想起了當時
的事。

　　如傳聞所說，先生的私塾非常強調寫生的練習，經常組
織大家帶著便當，出發去遠處寫生。我雖然是一介女流，但
也不想輸給男人，就與一大群男生一起出發、跋涉、住宿，
為了寫生而旅行。

　　棲鳳先生的教育方式很注重個性，絕不像古板的師傅那
樣生硬灌輸，而是將學生的個性和特徵給引導出來。先生所
說的，當下可能還不明白，但之後再思考就能恍然大悟，發

自內心地認同。先生不會手把手地給學生修改，而是加以引導、暗示。我在先生門下，也是全身心地努力學習。

　　除了寫生和臨摹參考書，我在研究古畫上也不敢怠慢。先生還曾帶我去參觀和臨摹北野緣起繪卷[10]。明治二十八九年時很流行歷史畫，先生在全國青年共進會上展出的大和繪式的作品，畫的是新田義貞[11]和勾當內侍[12]，御苑的櫻花盛開，門外候著侍從。先生因此而獲獎，這件事我從未忘懷。當時流行的畫風是不把人物畫得太大，而是將人物融入風景之中。先生從學校回來後，會親切地指導私塾的學生，我至今也很感佩先生的親切和熱心。

　　先生過去在東京美術展覽會上展出的〈西行法師〉採用的是水墨畫法，遠超圓山應舉，我的腦海中至今也能浮現出那幅作品……還有，題為〈春之草叢〉的展出作品，畫的是庭園的春色，芭蕉樹下有一隻鼬。這幅畫在當時的畫壇中反響甚大，稱得上是一幅佳作。

　　先生七十七歲大壽時我很高興，想著說等到先生八十八歲大壽時還要慶祝，然而……但直到今天，我也不曾覺得先生離開過。

　　棲鳳以前無棲鳳，
　　棲鳳之後失棲鳳。

　　這話常被人說起，我聽到的時候都會暗自點頭。

　　聽聞棲鳳先生的傳記電影拍攝時，我非常期待：到底會刻畫出怎樣的先生呢？

（昭和十七年）

土田先生的藝術 —— 追悼土田麥僊

應該是去年的夏天吧，京都的畫友們齊聚一堂，舉辦了友禪祭 —— 也就是大家把收藏的作品拿到一起陳列展出。我也去參觀了，連仙禪齋的代表作也有很多，真不愧是一場美妙的展覽。因為有太多出色的構圖和配色，我不知不覺就從懷裡取出寫生本，想臨摹下來以作日後參考。

我正一幅一幅看著，突然發現有個男人頻繁地在寫生。哎呀，那是誰在寫生呀，真是令人感佩啊 —— 我這麼想著，走近一看，原來是土田先生。土田先生畫的是花筏[13]的紋樣。我去寒暄幾句就走開了。那紋樣應該會畫在舞伎的衣服上吧。

土田先生對舞伎頗有研究。最初是在文展上展出了作品〈三個舞伎〉，國展上也展出了同樣題材的作品。他畫的舞伎，有的坐在椅子上，有的跪坐著，有的蹲著，雖然都是同一題材，卻是一幅一幅分別研究透徹後才開始畫，因此每幅作品都有生命。

土田先生的作品，我記得最清楚的最早的一幅，是文展還沒舉辦之前，每年春天在京都舉辦的美術協會展覽會上展出的畫〈罰〉。畫的是鄉下小學教室的一角，三個少年被罰

站。因為這幅畫是在棲鳳先生家的二樓創作的，那時候我就
知道這幅畫的存在了。少年站著的腳邊有兩三枝野菊。在
作品幾乎快要完成的時候，我正好遇上土田先生對身邊的
人發問：「啊，現在非畫野菊不可了。哪裡有正開著的野菊
呢？」身邊的人告訴他在二條離宮[14]的附近有，他便說：
「這樣啊，我去一下。」他出門的行姿，至今歷歷在目。

　　〈徵稅日〉也在那個展覽會上展出了。這幅作品畫的也
是鄉下的風俗，在類似村莊公務所的地方，老爺爺和大嬸們
來納稅，一個小姑娘穿著繫紅繩的草鞋。〈春之歌〉畫的是
鄉下的孩子們手拉著手圍成一個圈唱歌的場景。當時土田
先生喜歡畫的題材主要就是鄉下的現代風俗。其作品中還
有一幅〈孟宗竹〉，是他很少畫的題材。這是在向日町附近
寫生完成的作品，聽說落選了。〈春山霞壯夫〉取材於《古
事記》[15]中的神話，是其作品中罕見的歷史題材畫。應該
是我展出〈玩人偶〉的那一年，我記得我們兩人都獲得了
銀獎。

　　當時在奈良有一個叫工藤精華的八十多歲的老爺爺，他
是一個奇特的攝影師。當時因為明治維新，神社和寺院裡的
佛像和繪卷還沒有充分整理好，他拍了不少照片。工藤爺爺
和妻子兩人住在破落的房子裡，他喜歡酒，整天都在喝酒。
但是他的二樓上收藏了許多照片的原板，這些佛像和繪卷的

照片後來都成為國寶。土田先生拜訪那裡，獲得了作品〈散華〉的資料。

　　土田先生一直很重視寫生。舞伎也好女商販也好，他都一遍又一遍地寫生。等寫生畫完一看，作品卻並非照搬現實，而都做了土田先生風格的改良。我認為正是這裡展現了土田先生的藝術。

　　　　　　　　　　　　　　　　　（昭和十一年）

被取笑的裂桃髻姑娘

　　回想起年輕時候，最令人懷念的是那時候的臨摹帖。如今的八坂俱樂部，當時是有樂館，森寬齋先生開創的如雲社就在那裡。每月的十一日，京都的畫家們在此雲集，氣氛祥和地彼此交流。席上照例一定有寺廟或街上的好事者拿出七八件過去的名畫作為參考，我們就拚命地將作品臨摹下來。當時我們還去看祇園祭的屏風祭，大家打聽著「今年應舉的畫會在哪裡」「山樂的畫會在哪家」，然後跑去臨摹。

　　八坂先生的繪馬堂也去過。北野的〈楊貴妃圖〉，我至今還清楚地記得。當時顏料的顏色還十分鮮明，如今已經徹底回潮了。

　　我十三歲時，進入位於現今京都酒店的府立繪畫學校學習，一年之後，轉入鈴木松年先生的私塾。

　　松年先生的私塾與其父親百年先生的私塾聯合，在圓山公園藤棚的料亭「牡丹畑」分別在春秋季節舉辦一次作品公開會。

　　開會的時候，會場鋪著紅地毯，畫師在陳列著的扇子、短冊、彩紙等素材上作畫，來的人每個都要簡單畫點什麼。

　　松年先生的私塾裡，除了我之外，還有兩個姑娘，分別

叫做竹園和梅園。三個梳著裂桃髻的年輕姑娘並列在紅地
毯上。

「這豈不是松竹梅嗎？」半開玩笑地，我們成了「著名
人物」。春天的圓山，三個梳著裂桃髻的姑娘站在紅地毯
上，在期望的即興畫作上淡淡描畫的場景，已成逝去的風
物，如今回憶起來只能空嘆一聲。竹園小姐後來不幸夭折，
梅園小姐是繪畫專門學校中井宗太郎教授的姐姐，如今還健
在。回想起來，這些畫面如同放映的走馬燈，又如無窮無盡
的畫冊展開在眼前。

（昭和十一年）

追尋舊日記憶 追悼山元春舉

　　過去的畫並不像今天這樣濃墨重彩，都是很清淡的。那時春舉[16] 先生畫了一幅海邊童子的畫，當時我還覺得挺普通的，但現在看來，與他的畫比起來，如今的畫都太粗糙了。

　　〈法塵一掃〉是水墨畫，畫中和尚的臉是用代赭石色畫的。不僅是臉部，畫的整體風格都很清淡。這幅作品展出的那一年，棲鳳先生正好從西洋歸國，展出了〈獅子圖〉。當時也有屏風圖展出，但不像今天的展覽會上的那樣，很小幅的作品也有展出，並沒有尺寸上的標準。

　　我二十五六歲，還是二十七八歲的時候，森寬齋老先生去世了。當時我常常見到春舉先生。因為我們師從不同的私塾，說是見面，卻很少能多說幾句話，也沒什麼機會好好交談。那時的春舉先生，從年輕時起就是位爽快、充滿書生氣的人，話非常多。我可以說他是一位不藏壞心、可以安心交談的人。

　　我年輕的時候，文展、帝展之類的公開展覽不像今天這麼多，所以關於文展時代的作品，都還能清楚地記得。春舉先生的〈鹽原之奧〉和〈雪中之松〉，我都留有鮮明的印象。

　　春舉先生在青年繪畫共進會上畫的海邊童子，那種筆

力、對裸體的表現等，在我們當中都實屬罕見，讓人耳目一新。不僅是取材表現，在色彩上也給人嶄新的感覺。

還有一件舊事，是他去世不久前的時候了。我因為有事乘電車外出，不經意一看，發現對面坐著的正是春舉先生。當時我這邊正好有陽光照過來，春舉先生說「請過來這邊坐吧」，正好他旁邊的座位空了出來，我就坐在了他旁邊。車內廣播播完之後，我們聊起了天。最後春舉先生總結說，現在的畫壇，不能都忘了傳統的手法，而流俗於輕佻浮薄。

當時，春舉先生還談起「據說膳所[17]的別墅非常漂亮呢」，「你還沒去過？我因為拜領御所[18]大祭典的材料，而修了茶室，你有空時一定來一趟啊」之類的話。這不過是去年的事，真沒想到春舉先生會這麼快就離世。

我十六七歲的時候，全國繪畫共進會在御所舉辦，場地中有一座古代宮殿似的建築，時常大門洞開。當時春舉先生畫了海邊童子的畫。我在長八寸的大幅絹本上畫了〈月下美人〉，畫的內容是美人憑欄。那幅畫獲得了一等褒獎，春舉先生說有親戚想要我這幅畫，請我把畫讓給他。於是這幅畫就去了春舉先生家。之後的事情我就不清楚了，只是記得那大約是明治二十五六年的事了。

我說的沒有條理，只是想到哪說到哪。

（昭和九年）

竹內棲鳳先生的往昔舊事

　　近些年來棲鳳先生一直在湯河原[19]，很少有機會見面，因此要想起有關先生的事，腦海中浮現的盡是些久遠的舊事了。

　　關於棲鳳先生最早先的記憶應該是在我十六七歲，還在松年先生的私塾時。當時如雲社的新年大會每年一月十一日在圓山公園舉辦，我跟著社裡的人們也去過幾次。此會雲集了京都畫壇各派的先生和弟子們，特別是新年大會，大家都鼓足了勁拿出作品展出，不論資歷高低都並列一堂，真是一派盛況。當時松年塾的塾頭[20]是一位叫齋藤松洲的人，大會第二天，大家在私塾聚會時熱烈談論起會上展出的畫，塾頭說：「年輕人中間果然還是棲鳳氏畫得最好啊。」棲鳳先生將來能成為了不起的天才，當時就道破這一切的松洲氏也很了不得啊。

　　我記得當時先生展出的作品好像是〈枯木猿猴〉，從那時起先生在年輕人中間就備受眾望。

　　我在梅嶺先生的私塾學習了兩年，當時梅嶺塾裡的芳文、棲鳳、香嶠三位先生年紀相當、意氣相投，彼此競爭著似的磨練畫技。但我在塾裡卻從沒見過這三位，正心想這到

底是怎麼回事，原來當時他們都被梅嶺先生逐出師門了。雖然不知道原因，恰逢我在東京的美術協會上展出的琴笛合奏的畫完成了，想請梅嶺先生看一看，就去先生的宅邸拜訪，正碰上三人一起前來，梅嶺先生在大家面前看了我的畫。

雖然有一段時間梅嶺先生的確沒讓他們再出入家中，但後來梅嶺先生榮獲帝室技藝員[21]，正好大家要為他慶祝，遇此喜事私塾裡的前輩們不來齊可不行，因此高谷簡堂等與梅嶺先生親近的幾位從中斡旋，於是棲鳳先生三人得以一同登門拜訪。

說起當時私塾的風氣，因為當時的時代風氣是要求弟子必須畫得和師父相差無幾，而棲鳳先生、芳文和香嶠先生等幾位又熱衷於研究古畫，包括狩野流、雪舟，還有伴大納言[22]、北野緣起[23]、鳥羽僧正[24]等的繪卷。因此他們所畫的作品充滿朝氣和獨創性。我記得梅嶺先生說過：「最近棲鳳好像畫了些奇怪的畫啊……」當時的時代風氣主張塾生只要老老實實按照師父的模子來畫就行了，因此棲鳳先生的態度可能被梅嶺先生當作了異端。

畢竟梅嶺先生的脾氣很嚴格，而棲鳳先生則是位豪放的人……過了很久之後，棲鳳先生回憶往事時講了這樣一番話：

「我在梅嶺塾學習時，有時先生會讓大家臨摹繪卷，每次安排人值日，幾個人一起負責當天的工作。一次我因為有事，白天出去了。先生每次會給值日的人拿些茶和豆包當點心，我當天出去辦自己的事了，所以得到的豆包只有別人的一半 —— 大概是因為我白天不在，只做了一半的工作吧。哪有這麼一板一眼的，我不禁憤然拿起豆包扔了出去，結果又被老師好好訓斥了一頓。」

這件事可以充分展現出梅嶺先生的性格了。

梅嶺先生死的那年春天，第四回內國勸業博覽會召開，我展出了作品〈清少納言圖〉。當時想著得有人來替我看看草稿畫得怎麼樣，正好有位與我有交情的人認識棲鳳先生，經他介紹，棲鳳先生看了我的畫，之後我就一直在先生的私塾裡學習了。

棲鳳先生的御池畫室當時還沒建成，就在樓下作畫。我們登門上課時，先生一直都是在那裡和我們說話。搬去御池之後過了一段時間，有一次，畫室裡裱掛著一幅一尺八寸到一尺五寸左右的水墨畫〈寒山拾得〉，看上去像古畫，卻總覺得有獨創之處，第一眼看到時我就深深地被感染了。當時一般的畫都是中規中矩，四條派的話就是在四條派的傳統中孕育的，而這幅畫所展示的氛圍是前所未有的，因此讓人感

到驚異。因為太感動了，我誠惶誠恐地請求「可以讓我臨摹嗎」。先生雖然說「因為不能帶去學校，畫這畫又太費時了，真是傷腦筋啊」，但最後還是說「要臨摹的話直接臨摹也沒關係」，爽快地答應了。於是我趕緊畫起來。這幅畫後來不知道借給了誰沒能要回來，真是可惜。

忘記是梅嶺先生的一週年忌日還是三週年忌日了，在御苑裡召開畫展，展出梅嶺先生的遺作，弟子、孫弟子們的作品也一併展出。當時展出棲鳳先生的作品是六曲一雙的屏風畫〈蕭條〉，用水墨畫的枯柳，非常出色。

之後我所記得的先生作品有：四回博覽會上展出的三尺左右寬的〈松間織月〉，畫著西行法師[25] 行旅鴫立沢[26] 的〈秋夕〉，畫著鼬在芭蕉和連翹交織的草叢間飛跑的〈廢園春色〉，一頭大牛在樹蔭下睡覺的〈綠蔭放牧〉 —— 我還臨摹了這幅畫中牛和牧童的部分。〈骷髏舞〉也是一幅傑作。畫的是骷髏手持色彩豔麗的扇子跳舞，但據說這幅畫落選了。

畫室斜對面是茶室，先生在桌前查閱資料時，先生兩三歲的女兒小圍搖搖擺擺地從茶室出來，「阿爸，不要動呀！」，拿著梳子給先生梳頭。先生就笑「啊呀，好癢，好癢啊！」，這畫面還留在我眼前。

有時候先生會畫描繪雨中場景的畫。如果只用溼毛刷把畫布刷一下，水氣只能停留在表面，不能充分滲透到絹

布里。要讓水氣充分滲透，不僅要用毛刷刷，還要用溼布巾「颯颯」地擦，情況才會變好。之後在上面畫柳樹或別的什麼，再在上面用溼布巾擦。擦的時候絹布會發出「啾啾」的聲音。先生頻繁地擦，隔壁房間的小圚就走出來用可愛的聲音說：「阿爸，畫在『啾啾』地叫呀。」於是先生應道：「嗯，畫是在『啾啾』地叫呀。再給你做一遍吧。」就又在絹布上「颯颯」地擦。我曾經在一旁給可愛的小圚畫過寫生。如今突然拿出當時的寫生冊來看，不禁思緒沉浸其中。

我想也是在那個時候，每逢星期日，先生會去高島屋。然後到了夜裡回來，御池的房子的後門從門口開始就是石頭鋪的小道，只要聽到那裡傳來「喀啦喀啦」的木屐聲，我們就知道是先生回來啦，因為我們知道先生走路的習慣。然而有時候會錯把塾生的腳步聲當成先生，因為塾生連走路習慣都和先生一樣了，真是叫人感佩啊。之後我注意到西山（翠嶂）先生吸菸時的手勢和先生一模一樣，嚇了一跳。我想這才是真正的師父和弟子的關係吧。畫畫也是一樣，剛開始只是模仿師父，一點問題也沒有。為先生而傾倒，到了不能不模仿的地步，覺得師父了不起，這才應該是真正的弟子的心情。像最近那種強調「個性」，不知所以、手法也不熟練就擅自妄為，這種時勢究竟是好是壞，實在難以斷言。先做到把師父模仿到家，之後個性才能充分發揮出來。

　　棲鳳先生去世之後，如今更想起先生的種種偉大之
處了。

說說我的母親

道地的京都商業街姑娘

高倉三條有一家叫「千切屋」的和服店，冬天賣棉服，夏天賣麻布單衣，母親就是在那裡上班的經理貞八的女兒。所以是道地的京都商業街姑娘。

話說回來在一地土生土長，實在是很好啊。這麼說不知道別人會怎麼想，母親的話，只要是收到別人送的禮物，都會小心地解開水引繩[27]，把紙「骨碌骨碌」地捲在一根長棒上。禮簽則馬上放進箱子裡。最上面的一張紙雖然是廢紙，但第二張紙如果有摺痕，就用熨斗抹平，與同樣大小的紙一起捲到長棒的芯上。想使用的時候就拿出來，每張紙都像嶄新的似的一點也沒變。萬事都像這樣，其實非常要動腦筋。母親勤勤懇懇地處理著一切。「不浪費」和「小氣」，感覺完全不一樣。該做的時候就果斷地做，我們身邊的事，母親都留心不浪費。我認為這份心在任何時代都是很珍貴的。母親也沒有特別對我說教，我只是耳濡目染地學著做罷了。

我的母親，一言以蔽之，是一位比男人還堅韌、能幹的人。母親在二十六歲時生了我，我只有一個大四歲的姐姐。

我降生於明治八年四月二十三日，我的父親死於同年的二月。也就是說，我的母親是在失去了丈夫後生下了我。父親建起了四條御幸町的店，剛剛創辦起茶鋪。父親去世時，親戚、本家的人們都說：「才二十六歲，還拖著兩個孩子，實在是不能把店經營下去。把店關了換家小的吧。」但是剛毅的母親說，這是丈夫好不容易開創的事業，現在把店關了過上小日子的話，就不知何時能再擴大了。無論如何，母親都想把店就這樣開下去，於是對親戚們回絕道：「沒關係。我會把店經營下去。」

因為這麼說了，母親就決定不能給別人添一點麻煩，使喚著一個學徒，憑一介女流之力經營起店鋪。她的身體很健壯，真是非常勤勞。大概是我五歲左右的時候吧，夜裡兩點，我突然睜眼醒來，聽到「沙簌沙簌」的聲音。「是什麼呀？」我這麼想著，原來是母親在把焙爐的茶放回去的聲音。母親有品茶辨味的敏銳感覺。做茶買賣的，必須要能分辨茶的味道。這麼說，是因為有一類叫「茶鳶」的人，就像今天的茶葉商一樣，來店裡賣茶。他們稱「這是宇治的一品茶」，母親道：「暫且喝來嘗嘗。」母親試喝之後，仔細品味，說：「不，這裡面混了靜岡的茶。」看破了他們的把戲。於是，剛開始抱有「是年輕寡婦呀，去騙一下吧」的心情而來的「茶鳶」，也知道了「那邊可騙不過去」，而送來

了品質上乘的茶。

　　四條大街上人流很多，老主顧增加，店也繁盛起來。然而，在我十九歲時，隔壁家起了火，危難之中雖然免於全燒，但家裡的東西搬了出來，沾滿了泥。瓦也都被掀掉了。等火災滅了之後，店門口雖然不要緊，裡面卻是半壞的狀態，會漏雨，實在是沒法在這裡住了，就搬到稍微有點遠的朋友家，母親繼續做生意。後來，姐姐出嫁，於是就變成了母親、我和學徒三人的生活。於是，母親說四條大街雖然繁盛，但因為人多，夜裡也不能關店，現在想要夜裡把店關了，稍微悠閒一點，想到安靜的街區去住，於是就搬到了堺町四條之上。

繪畫之心的血統

　　要說我繪畫的素質是從哪來的，大概是從母親那邊繼承的吧。母親也是個有繪畫之心的人。外公也喜歡繪畫。四條大街上有很多賣紙袋和舊書的夜攤。母親遇到時，會買些舊的繪本，照著上面臨摹。她的字也寫得很好。茶壺上所貼的寫有茶名的紙如果變紅了，母親就自己寫了重新貼上。

　　母親二十六七歲時寫的茶葉價格表我現在還留作紀念，上面寫著「龜之齡一斤六圓也、綾之友一斤五圓五十錢也」，字如同書法家寫的。正月松之內 [(28)] 時，店裡會關

上大門休業，這時出入口的紙拉門上，店家會寫上大字，酒水鋪的話寫「酒」，茶葉鋪的話就寫「茶」。這種大字母親也會自己寫。在店門前掛著的大燈籠也是，燈籠店雖然寫了「茶」，母親會用純白的紙重新糊一遍自己寫上大大的「茶」。我因為替母親研墨，所以記得很清楚。

我從小就喜歡畫畫，坐在帳房的陰影處埋頭畫，母親不僅沒有訓斥我，還鼓勵我說：「你這麼喜歡的話，就堅持下去吧。」但是，別人卻不這麼看，有一個說三道四的叔父指責母親說：「女孩子就讓她學學針線泡茶，上村家讓女孩子學畫，想幹什麼呀？」我十五歲的時候，東京召開內國勸業博覽會，我第一次展出了作品〈四季美人圖〉。英國的皇子康諾德殿下正好來日本遊玩，注意到我的畫，買了下來。一時間，上村松園的名字登上新聞報紙，那個叔父第一個飛奔過來，態度大大地轉變：「真是可喜可賀呀。再努力成為大人物吧！」接著，我的作品出訪巴黎，入選聖路易斯的展覽會，獲得了銅牌呀銀牌呀的獎章，漂洋過海。在日本國內也參展了美術協會，明治四十年時也參加了文展。

我二十八九歲時，母親停下了茶鋪生意。人說三十而立，我以畫畫為業，往後也能自立了，母親就想讓我待在與畫畫的人相稱的環境裡，就停了生意，在我三十歲那年，搬去了御池車屋町一處高雅的房子。母親停止生意時，帶著茶

壺裡剩下的大量茶葉，去拜訪老主顧，說：「長年受您的照顧，萬分感謝。」給一直買玉露茶的人家送去玉露，給買煎茶的人家送去煎茶，給買薄茶的人家送去薄茶，一家家上門打招呼。

窮途末路時母親的那些話

說起母親，有這麼件事。一年，文展的截止日期迫近，我卻無論如何也無法整理出構想，陷入困境中，心情煩躁。終於，連話也不說，從早到晚把自己關在畫室。母親進來，對我說：「在為什麼煩惱呢？對了，是文展的畫吧，在為這個煩惱吧。要不，今年就別畫了！」我每年都有參展，只有今年不參加，實在是可惜，所以怎麼也無法聽從。於是，母親說：「文展嘛，不就是把大家的畫像商店裡的商品一樣擺在一起嘛。試著從高空中往下看看這個商店吧。今年沒有我的畫，想必這店會寂寞的吧。來年，要用我的畫來讓店裡熱鬧起來，總之，試著這樣想想看。連這點自信和驕傲都沒有是不成的。」母親的這番話，讓我茅塞頓開，於是下定決心不參加這次的文展。兩個月後定心參加義大利的展覽，心平氣和地構思，畫出的〈人偶戲〉成功入選。母親那清晰冷靜的性格，多次在我煩惱迷茫的時候，為我打開新的思路。

母親的疼愛

家長只有母親一個人，我是這麼想著長大的。沒有父親，我也沒有覺得寂寞。對我來說母親就很好，是最重要的人。

母親雖然絕不會縱容我，但卻相當疼愛我。出去旅行時，我們兩人都互相為彼此擔心，我想著母親在等我，總是想著盡早回家。

我記起這樣一件事。我十多歲的時候，母親去三條繩手下 (29) 的親戚家，我和姐姐在家等母親回來。但左等右等，也不見母親回來，我很擔心，就拿著傘，從奈良物町穿過四條大橋，去接母親。當時下著雪，是一個寒冷的冬夜。

還是小孩的我非常想哭，終於走到了親戚家門口，正好，母親起身準備回家，看見我，「啊」的一聲顯出吃驚的樣子，接著又很高興地說「你來了啊，哎呀，哎呀，一定很冷吧！」，說著把我凍僵的手握在兩掌之中，為我搓熱。

「母親！」我用哭腔叫道。

「啊，你來接我了啊，這麼冷的天！」

母親說著，握住我凍僵的雙手，一邊呵氣一邊揉著。我不禁流下了淚水。

母親的眼中也浮起了淚光。雖然是件平常不過的小事，

但此情此景，我一生難忘。

　　母親在昭和九年，八十六歲的時候過世。然而，在七十九歲時因腦溢血而倒下之前，她都很健壯，外出的時候，健步如飛，跑在年輕人前面。松篁的媳婦嫁過來的時候她也看見了，看著三個曾孫玩耍嬉戲，度過了幸福的晚年。

對母親的追慕

對於從未見過父親的我來說，母親是「身兼父母兩職」的家長。

我的母親在二十六歲就成了年輕的寡婦。

但她比任何人都堅強。因為在那樣的年代，是她帶著我和姐姐兩個孩子獨立地活下來。

母親不輸男子的氣概，大概也遺傳給我了。

我能在滾滾俗世的浪潮中戰鬥、獨立生存，應該也是由於體內流著母親的血液吧。

母親剛剛成為寡婦的時候，親戚們為母親和我們姐妹的將來操心，「一個女人要拉扯兩個孩子，還要做生意，是不可能的！」、「把姐姐送去做幫傭怎麼樣？這樣可以減少家裡吃飯的人口！」、「再去領養一個兒子吧！」雖然親戚們提出了很多忠告，但好強的母親毅然決然地說：「只要我能工作，我們母女三人總能過得去的。」從那以後，母親為了我們，不惜力氣地工作。

母親把彰顯意志的話說出去後，不論遇到什麼困難，也

沒有向親戚乞求援助。

如果按照當時親戚們的提議，如今我還能不能像這樣沉浸在繪畫世界，就不得而知了。

看著家裡經歷的危機，看著不為他人意見左右、充滿堅強勇氣的母親對我們的深深關愛，我才真正體會到可敬的「母親之姿」。我總是回憶起母親堅強的樣子，內心充滿感激。

我們家是開茶葉店的，為了讓茶葉乾燥，有一個很大的焙爐場。

茶葉不能受潮，我有時候也會去起爐子讓茶葉乾燥，但是對於火候的掌握總是不得要領。

小時候，我在夜裡會突然從睡夢中睜開眼睛，聽到店裡有咕嘟咕嘟的聲音，原來是母親深夜起來點爐子炒茶葉。

茶葉的香味飄到了寢室，我一邊聞著香味，一邊又迷迷糊糊地沉入夢鄉。

嘩啦嘩啦，嘩啦嘩啦，烘焙溼茶的聲音，聽起來像樹葉掉落的聲音……

我十九歲的時候，鄰家起了火，我家也被全部燒掉了。

火勢很大，我們沒有搬東西出來的時間，連我苦心畫出

來的臨摹畫和參考品也都被燒了。我傷心得直發愣。

母親對於家具和衣服被燒毫不可惜，對我的畫被燒，卻十分痛惜。

「衣服和家具，只要工作賺了錢就能回來，而畫卻不能再回來了，永遠不能再畫出一模一樣的畫了，真可惜啊。」

我聽到母親這話的時候，對於失去畫和參考品的心痛，稍微緩解了一點。

母親不知道，我從她的話裡得到了多少的力量、多少的慰藉。

母親沒有敗給火災造成的打擊，帶著我們搬到了高倉的蛸藥師，一邊繼續經營茶葉鋪一邊照顧我們。那一年的秋天，姐姐風風光光地出嫁了。

之後，我和母親兩個人生活，母親更加努力地工作，對我說：「你不用擔心家裡的事。全心全意地畫畫吧。」看得出，她看著我全神貫注地畫畫的樣子，心裡暗暗高興。

托母親的福，我沒有為生活操心，可以以畫為生命、為手杖，在繪畫的道路上戰鬥。

給予我生命的是母親，給予我的藝術以生命的，也是母親。

　　因此我只要在母親身邊，就算一無所有也覺得幸福。

　　我不遠遊。如果雲遊四方，就會把母親一個人留在家，我實在做不到。

　　因此昭和十六年的中國旅行，才是我的第一次旅行。

　　我的母親在昭和九年的二月，於八十六歲高齡去世。自從母親去世，我就在家裡掛上母親的照片。我也好，兒子松篁也好，每次出去旅行或是回家之後，一定要走到照片下打聲招呼。

　　「母親，我出去了。」

　　「母親，我回來了。」

　　我沒有家世，沒有背景，之所以能夠真正地獨自精進藝術，全是托母親的福，將茶葉生意經營起來，給我提供經濟保障，在收入範圍內讓我沒有任何不自由地生活。我永遠無法忘懷母親的慈愛。我的作品中有很多表現了「母性」，〈稅所篤子孝養圖〉和〈母子〉以美人畫裡很少有先例的母愛為主題，這都是出於對母親的追慕。

　　在文展上展出的作品也好，參加其他展覽的作品也好，在運出家之前，我一定要放在母親的照片前。

　　「母親，這次畫的是這樣的畫。您覺得怎麼樣？」

先給母親看過，再送出去。

此生，我都會讓母親看到我的每一幅畫。

(1)　又稱四三裁。宣紙、花紋紙等整張紙四分之三大小的紙。

(2)　今尾景年（1845—1924），日本花鳥畫家，作品收藏於《景年習畫帖》。

(3)　森寬齋（1814—1894），字應舉，筆名時計、關西等。日本江戶時代後期至明治年間著名的圓山派畫家兼政治家。曾任日本皇室宮廷畫師。曾任京都畫學校教授，1890 年受命帝室技藝員，如雲社創立者之一。

(4)　鈴木百年（1825—1891），幕府末期至明治時代的日本畫家，別號大椿翁。明治十三年，擔任京都府畫學校「北宗科」畫派的講師。擅長山水、花鳥畫。其門人被稱為「鈴木派」。

(5)　田能村直入（1814—1907），明治時期著名的繪畫大師。畫家田能村竹田的養繼子。曾任京都府畫學校（現在的京都市立藝術大學前身）校長。

(6)　日本畫的一種，風格滑稽輕妙，作者主要為俳句詩人，畫作上通常寫有俳句。

(7)　帝室技藝員是從 1890 年至二戰終戰之後，由宮內省實行的，為保護和獎勵美術、工藝品作家的表彰制度。能夠成為帝室技藝員的職業包括刀工、畫家、雕刻家、金工、陶工以及漆工等各個工藝門類。儘管二戰結束後，這項獎勵制度被廢止，但新的制度也隨之產生，這就是重要無形文化財產保持者（人間國寶），從這項獎勵制度產生至今，除去表演藝的工藝人員，合計任命了百餘人「人間國寶」頭銜。

(8)　菊池芳文（1862—1918），日本畫家。與竹內棲鳳、谷口香嶠、山元春舉，並稱為「梅嶺四天王」。

(9)　有規則白色斑紋的布製髮飾，因白色斑紋像幼鹿的毛皮，故這種斑紋稱為「鹿子」。

(10)　北野緣起繪卷，十三世紀初期日本著名的連環圖畫之一，共八卷。描繪的是菅原道真（845—903）的故事。因為西元 947 年在京都北部北野地方建有奉他為天神的廟宇，故名。菅原道真是政治家、書法家和詩人，曾升任輔助宇多天皇的右大臣，因受政敵藤原時平的誣告誹謗，被流放九州太宰府，在那裡怨恚憂鬱而死。以後皇宮屢遭雷擊，有些大臣也因此喪命。這些事件的發生被認為是道真冤魂的報復，因而建立上述廟宇以安定他的靈魂。這套繪卷表現了有關天神的生活及其傳說，反映了鐮倉時代非佛教繪畫的新精神。

(11)　即源義貞（1301—1338），為鐮倉幕府末期到南北朝時期之名將，河內源氏一族，新田氏第八代當主。曾經輔佐後醍醐天皇，滅亡鐮倉幕府。但後被足利尊氏打敗，自刎而死。

(12)　後宮女官官名，相傳新田義貞有一位官至勾當內侍的情人。

(13)　花筏，把櫻花花瓣落在水面上，聚集成帶狀順流漂走的樣子比作筏。

(14)　離宮二條城，建於江戶時代，是初代江戶幕府將軍德川家康作為京都的重要據點而建的。

(15) 《古事記》是日本第一部文學作品，包含了日本古代神話、傳說、歌謠、歷史故事等。安萬侶於和銅五年（712 年）一月二十八日編纂完成，由第四十代的天武天皇審定。記載了從建國神話到推古天皇的故事。

(16) 山元春舉（1871—1933），日本畫家，師從幸野梅嶺，與竹內棲鳳、谷口香嶠和菊池芳文並稱「梅嶺四天王」。

(17) 膳所，滋賀縣大津市內的地名，臨近琵琶湖，因近江八景之一的粟津晴嵐而聞名。

(18) 御所，皇宮，親王或大臣或將軍其住所的敬稱。

(19) 湯河原溫泉是位於流入相模灣的千歲川沿岸及其上游藤木川沿岸的溫泉街。

(20) 即「私塾的領頭」，相當於班長。

(21) 1890—1944 年，日本政府根據皇室的授意，模仿法國的藝術院制度，制定了以保護美術工藝家和獎勵藝術品創作為目的的「帝室技藝員」的制度，為終生享受敕任官待遇並領取工資的名譽職務。

(22) 伴善男（809—868）伴國道之子，公卿。於 864 年升為大納言‧正三位，因此又稱伴大納言。曾與左大臣源信發生權利之爭，趁應天門火災欲誣陷源信，在藤原氏的查處下反被指為放火者，被流放伊豆島，牽連全族。伴大納言繪卷是以平安時代的應天門之變為題材繪製而成的長軸畫卷。

(23) 北野天神緣起繪卷，西元十三世紀初期日本著名的連環圖畫之一，共有八卷，創作於神道社院。描繪的是菅原道真（845—903）的故事，因於西元 947 年在京都北部北野地方建有奉他為天神的廟宇，故名。菅原道真是政治家、書法家和詩人，曾升任輔助宇多天皇的右大臣，因受政敵藤原時平的誣告誹謗，被流放九州太宰府，在那裡忿恚憂鬱而死。以後皇宮屢遭雷擊，有些大臣也因此喪命。這些事件的發生被認為是道真冤魂的報復，因而建立廟宇以安定其魂靈。

(24) 鳥羽僧正（1053—1140），源隆國第九子，天臺宗僧人。擅長繪畫，《古今著聞集》、《長秋記》都對其畫技有記載。一說〈鳥獸戲畫〉是其作品。

(25) 西行法師（1118—1190），平安時代末，鐮倉時代初期的歌人。俗名佐藤義清，曾仕鳥羽太上皇，長於和歌。二十三歲出家，在洛外結庵修行。他的和歌，平淡中有詩魂的律動，文辭自由跌宕，具有修行者清洌枯淡的心境和個性。

(26) 鴫立沢，位於神奈川縣大磯町西南部的溪流。西行法師去陸奧途中曾在此吟詠和歌。

(27) 水引繩，用特殊的繩子綁成各式各樣的物體造型及形狀，通常被用在裝飾禮物的封面上。

(28) 日本新年門前設有松枝期間（元旦到一月七日或十五日）。

(29) 京都地名。

上村松園

1941
美人讀書
上村松園

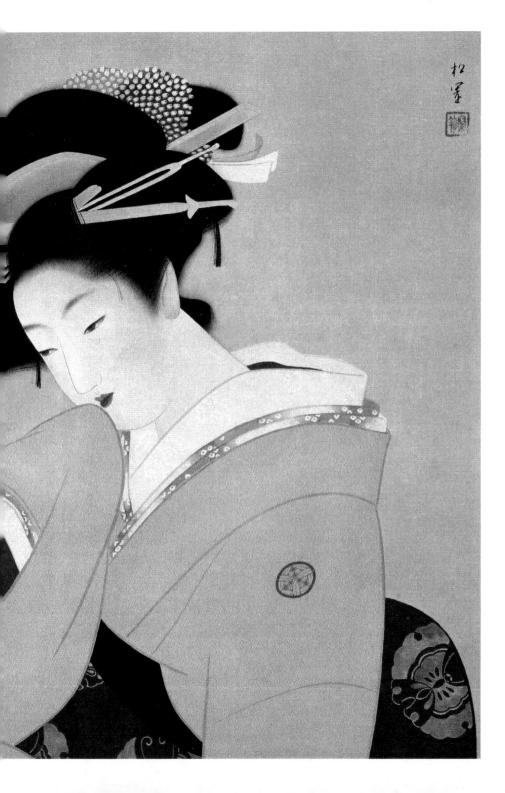

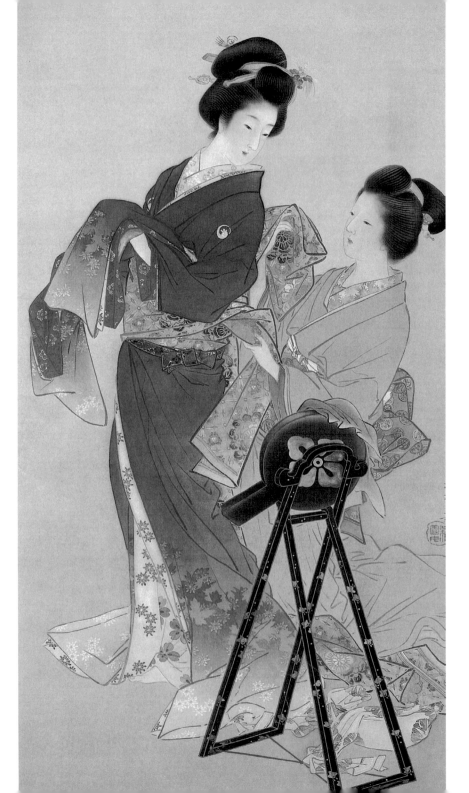

1893
梳妝
上村松園

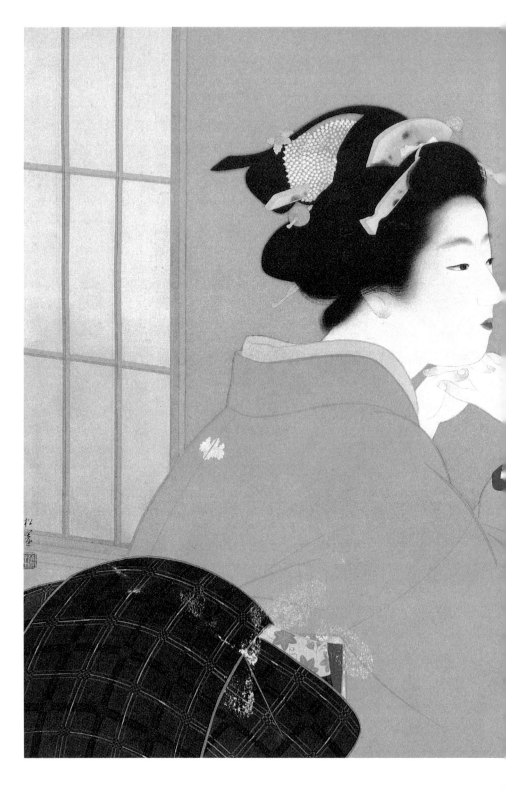

1940
新葉
上村松園

1914
舞仕度
上村松園

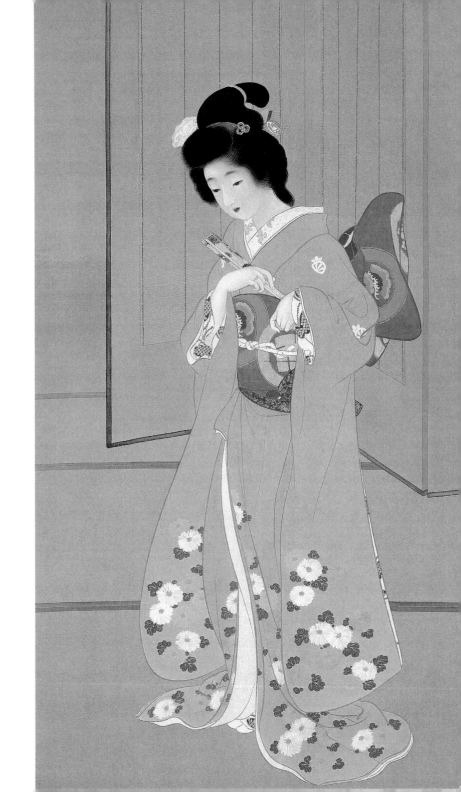

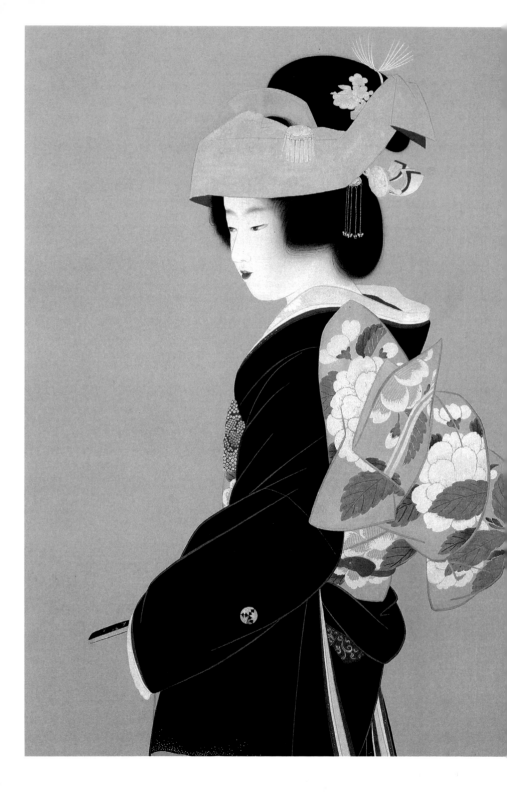

1926
少女
上村松園

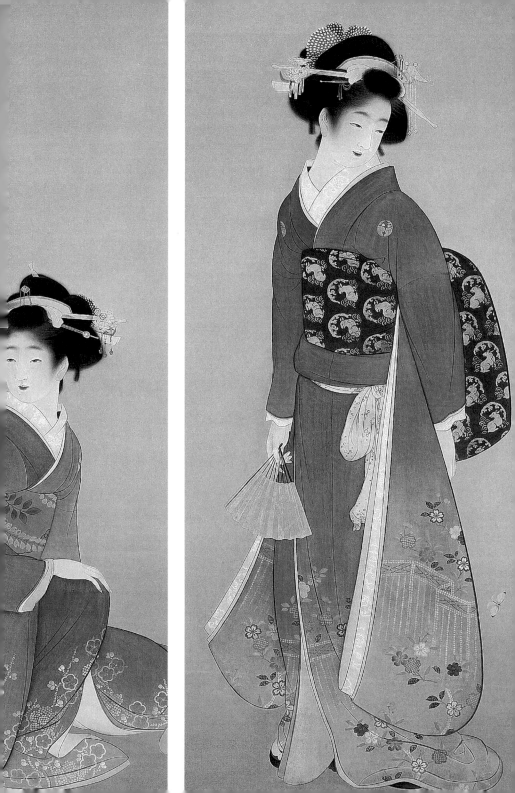

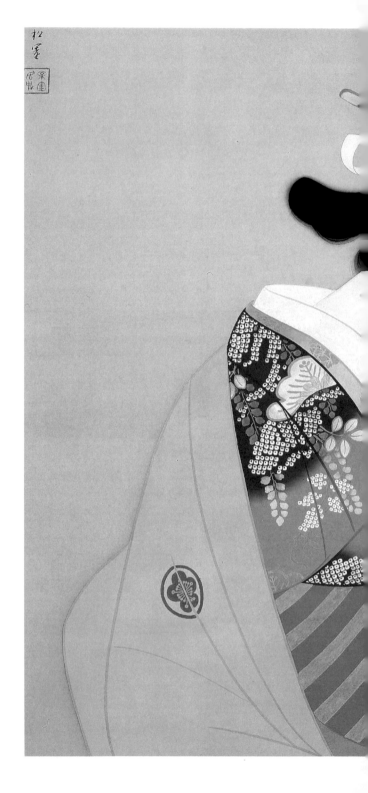

1940
春芳
上村松園

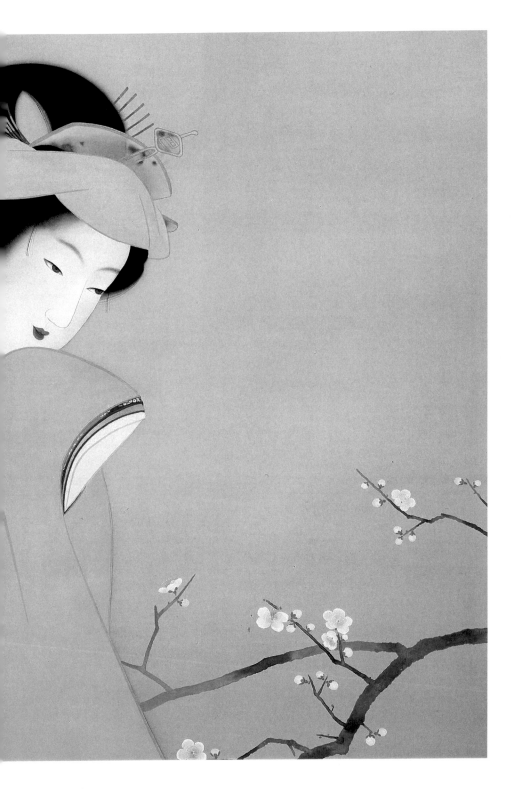

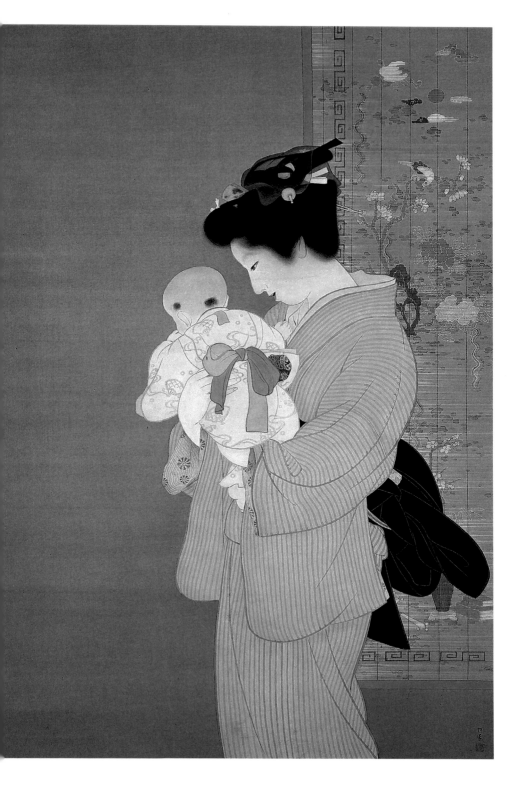

1936
母子
上村松園

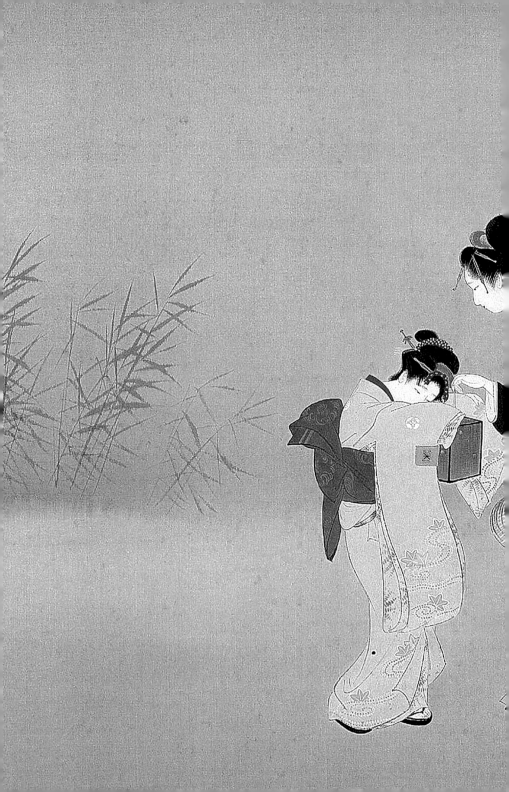

1932
新螢
上村松園

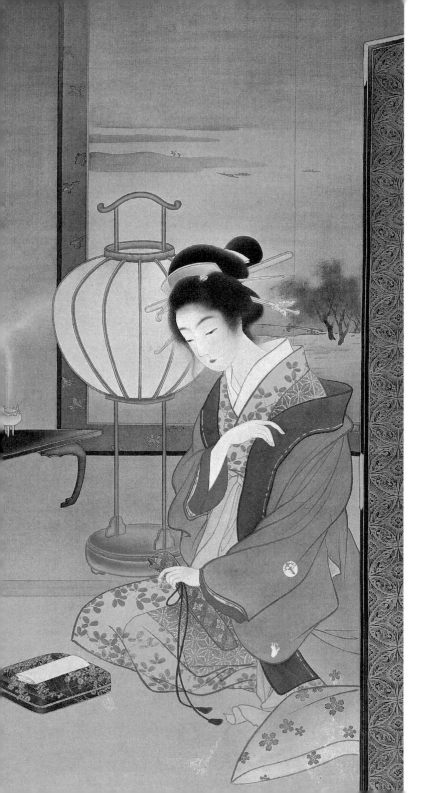

1904
遊女龜遊
上村松園

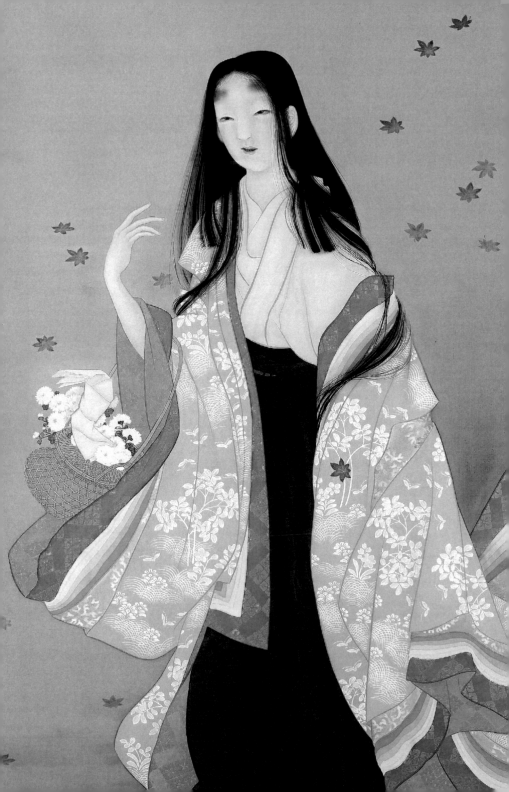

1915
花籃
上村松園

横山大觀

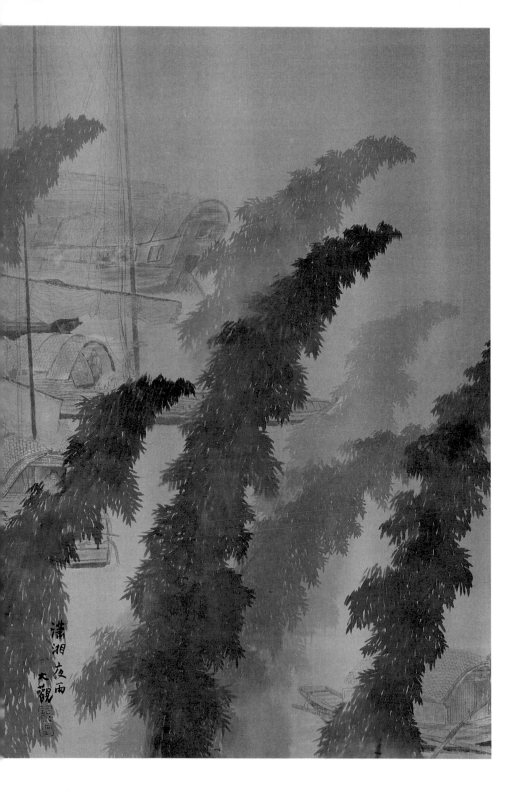

1912
瀟湘夜雨
橫山大觀

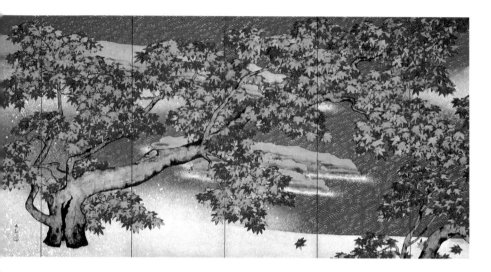

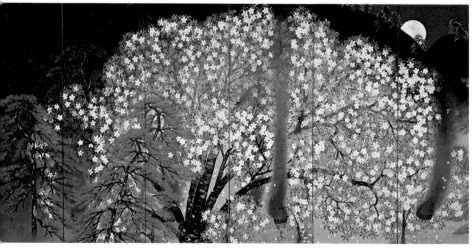

1931
紅葉
上村松園

1929
夜櫻
横山大觀

橋本關雪

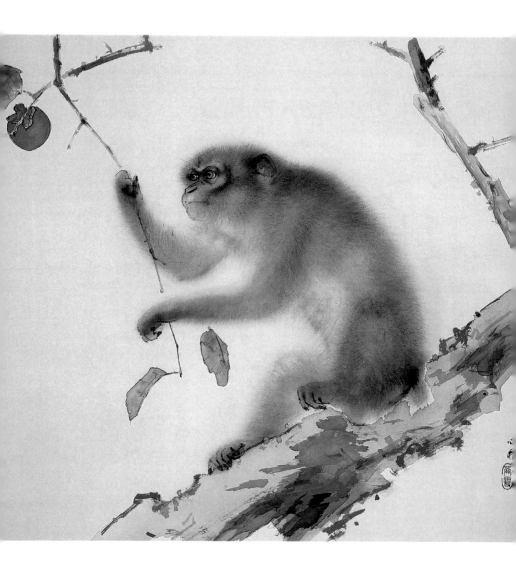

1940
猿
橋本關雪

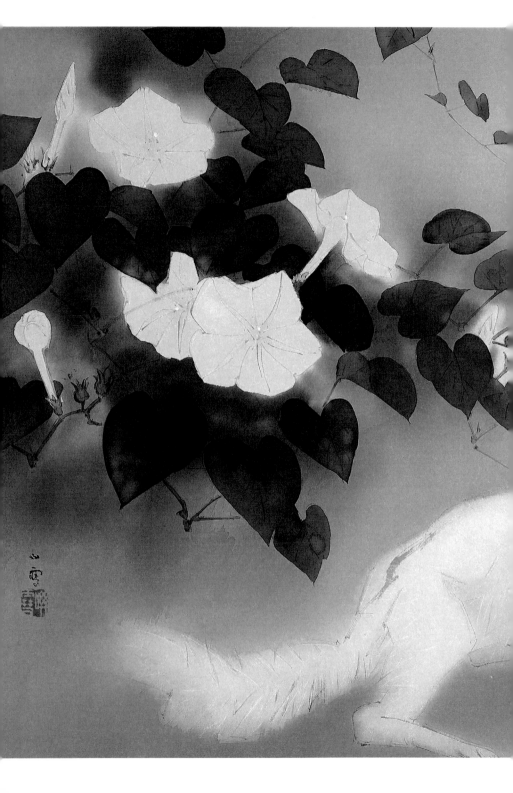

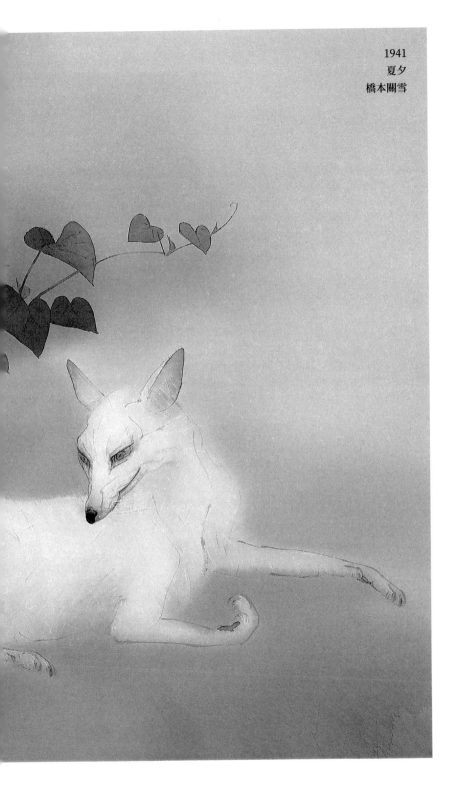

1941
夏夕
橋本關雪

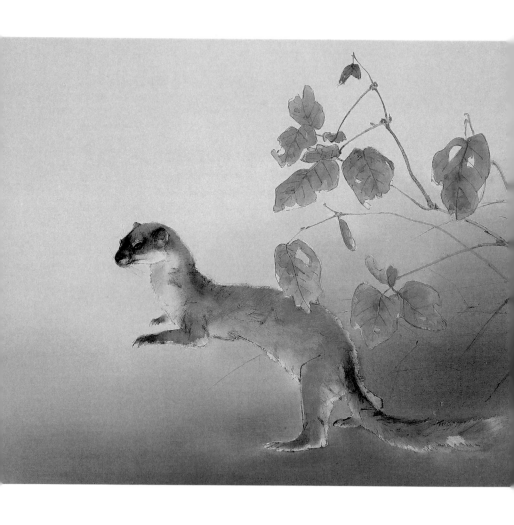

1939
秋圃
橋本關雪

上村松園年譜

一八七五　明治八年

四月二十三日，出生在京都市下京區四條御幸町西的奈良物町。是父親上村太兵衛（兩個月前去世）和母親仲子的次女。本名津彌。

一八八一　明治十四年 六歲

進入佛光開智小學。

一八八七　明治二十年 十二歲

進入京都府立畫院，師從鈴木松年。

一八八八　明治二十一年 十三歲

二月跟隨從府立畫院辭職的鈴木松年而退學，在松年的私塾學習。自如雲社展出作品〈美人圖〉開始使用「松園」這個雅號。

一八九〇　明治二十三年 十五歲

第三屆內國勸業博覽會展出〈四季美人圖〉，被適逢訪日的英國康諾特親王殿下買下。

一八九一　明治二十四年 十六歲

日本美術協會展展出〈和美人〉。

京都工業物產會展出〈處女倚柱〉。

全國繪畫共進會展出〈美人觀月〉。

一八九二　明治二十五年 十七歲

京都春期繪畫展覽會展出〈美人納涼〉，美國芝加哥博覽會（農商務省訂製畫）。

一八九三　明治二十六年 十八歲

日本美術協會展展出〈美人合奏〉。

師從幸野梅嶺門下。鄰家失火，房屋燒燬，搬到高倉通蛸藥師。

一八九四　明治二十七年 十九歲

日本美術協會展展出〈美人捲簾〉。

一八九五　明治二十八年 二十歲

第四屆內國勸業博覽會展出〈清少納言〉。

一八九五　明治二十八年 二十歲

第四屆內國勸業博覽會展出〈清少納言〉。

青年繪畫共進會展出〈觀義貞勾當內侍〉。

日本美術協會秋展展出〈古代美人〉。

幸野梅嶺去世，師從竹內棲鳳。

一八九六　明治二十九年 二十一歲

　　　　日本美術協會春展展出〈暖風催眠〉。

　　　　日本美術協會秋展展出〈婦人愛兒〉。

　　　　搬到堺町四條上宮。

一八九七　明治三十年 二十二歲

　　　　第一屆全國繪畫共進會展出〈一家樂居〉。

　　　　日本美術協會秋展展出〈壽陽公主梅花妝〉。

一八九八　明治三十一年 二十三歲

　　　　第四屆新古美術展展出〈重衡朗誦〉。

　　　　日本美術協會秋展展出〈古代上﨟〉。

　　　　日本繪畫協會・日本美術院聯合共進會展出〈美人〉。

　　　　全國婦人製作品展展出〈美人觀書〉。

一八九九　明治三十二年 二十四歲

　　　　第五屆新古美術品展展出〈人生之花〉。

　　　　東京美術協會展出〈官女〉。

　　　　第二屆全國繪畫共進會展出〈唐明皇賞花圖〉。

　　　　第七屆日本繪畫協會・日本美術院聯合共進會展

出〈雪中美人〉。

巴黎萬國博覽會展出〈母子〉。

一九〇〇　**明治三十三年 二十五歲**

第六屆新古美術品展展出〈輕女惜別〉。

第九屆日本繪畫協會・日本美術院聯合共進會展
出〈花樣女子〉。獲二等銀牌，畫壇地位得以穩
固。

一九〇一　**明治三十四年 二十六歲**

第七屆新古美術展展出〈園裡春淺〉。

第十屆日本繪畫協會・日本美術院聯合共進會展
出〈雪中竹〉。

第十一屆日本繪畫協會・日本美術院聯合共進會
展出〈背面美人〉。

一九〇二　**明治三十五年 二十七歲**

東京美術協會秋展展出〈少女〉。

第十三屆日本繪畫協會・日本美術院聯合共進會
展出〈時雨〉。

兒子信太郎（松篁）出生。

一九〇三　明治三十六年 二十八歲
搬到車屋町御池下。
第五屆內國勸業博覽會展出〈姐妹三人〉。

一九〇四　明治三十七年 二十九歲
第九屆新古美術品展展出〈遊女龜遊〉。
聖路易斯萬國博覽會展出〈春之妝〉。
幸野梅嶺逝世十週年紀念展展出〈春日乙女〉。

一九〇五　明治三十八年 三十歲
第十屆新古美術品展展出〈花之爛漫〉。

一九〇六　明治三十九年 三十一歲
第十一屆新古美術品展展出〈柳櫻〉。
〈稅所敦子孝養圖〉捐贈給京都初音小學。

一九〇七　明治四十年 三十二歲
第一屆文部省美術展覽會展出〈長夜〉。
第十二屆新古美術品展展出〈繁花爛漫〉。
東京美術協會展展出〈蟲之音〉。

一九〇八　明治四十一年 三十三歲
　　　　第二屆文展展出〈月影〉。獲三等獎。
　　　　第十三屆新古美術品展展出〈秋夜〉。

一九〇九　明治四十二年 三十四歲
　　　　第十四屆新古美術品展展出〈柳櫻〉。
　　　　青木嵩山堂版《松園美人畫譜》出版。

一九一〇　明治四十三年 三十五歲
　　　　第四屆文展展出〈上苑賞秋〉。
　　　　第十五屆新古美術品展展出〈操縱人偶的人〉。
　　　　第十屆巽畫會展成為審查員，展出〈花〉。（直
　　　　到大正三年十四屆會展一直擔任審查員）

一九一一　明治四十四年 三十六歲
　　　　羅馬萬國博覽會展出舊作〈上苑賞秋〉、〈操縱
　　　　人偶的人〉。
　　　　第十一屆巽畫會展展出〈美人吹雪圖〉。

一九一二　明治四十五年大正元年 三十七歲
　　　　第十七屆新古美術品展展出〈寵妾〉。

一九一三　大正二年 三十八歲
第七屆文展展出〈螢〉、〈化妝〉。

一九一四　大正三年 三十九歲
第八屆文展展出〈舞仕度〉。
平和紀念大正博覽會展出〈娘深雪〉。
搬到間之町竹屋町上。

一九一五　大正四年 四十歲
第九屆文展展出〈花筐〉。

一九一六　大正五年 四十一歲
第十屆文展展出〈月蝕之宵〉。獲得文展永久無
審查資格。

一九一八　大正七年 四十三歲
第十二屆文展展出〈焰〉。從前的老師鈴木松年
去世。（享年七十歲）

一九二二　大正十一年 四十七歲
第四屆帝展展出〈楊貴妃〉。

一九二四　大正十三年 四十九歲
成為帝展審查員。

一九二六　大正十五年昭和元年 五十一歲
第七屆帝展展出〈待月〉。
聖德太子奉贊展展出〈少女〉。

一九二八　昭和三年 五十三歲
製作御大典紀念御用畫〈小町草紙洗〉。
母親仲子臥病在床。

一九二九　昭和四年 五十四歲
義大利日本畫展展出〈新螢〉。

一九三〇　昭和五年 五十五歲
羅馬日本美術展展出〈伊勢大輔〉。
製作德川菊子姬高松宮家御用畫〈春秋〉。

一九三一　昭和六年 五十六歲
柏林日本美術展展出〈晾晒〉。該畫作在德國政
府的期望下送給德國國立美術館。

一九三二　　昭和七年 五十七歲

白日莊東西大家展展出〈伏天前後晒衣〉。

製作岩岐家拜託畫作〈虹〉。

一九三三　　昭和八年 五十八歲

白日莊十週年紀念展展出〈春衣〉。

一九三四　　昭和九年 五十九歲

二月，母親仲子去世。

第十五屆帝展展出〈母子〉。

大禮紀念京都美術館展展出〈青眉〉。

一九三五　　昭和十年 六十歲

和竹內棲鳳、土田麥倦等十七人組織春虹會
展，第一屆展出〈天保歌妓〉。

第一屆三越日本畫展展出〈鴛鴦髻〉。

大阪美術俱樂部紀念展展出〈春之妝〉。

東京三越展展出〈土用干〉。

五葉會展第一回展出〈黃昏〉。

高島屋現代名家新作展展出〈春苑〉。

第一屆五葉會展展出〈日暮〉。

擔任第一屆京都展審查員。

一九三六　昭和十一年 六十一歲
　　　　文部省美術展覽會展出〈序之舞〉。
　　　　第二屆春虹會展展出〈春宵〉。
　　　　第二屆五葉會展展出〈時雨〉。

一九三七　昭和十二年 六十二歲
　　　　第一屆新文展展出〈草紙洗小町〉。
　　　　第三屆春虹會展展出〈春雪〉。
　　　　完成皇太后御用畫〈雪月花〉。

一九三八　昭和十三年 六十三歲
　　　　第二屆新文展展出〈砧〉。
　　　　京都美術俱樂部三十週年紀念展展出〈鼓之
　　　　音〉。
　　　　擔任第三屆京都展審查員。

一九三九　昭和十四年 六十四歲
　　　　第五屆春虹會展展出〈春鶯〉。

一九四〇　昭和十五年 六十五歲
　　　　第六屆春虹會展展出〈櫛〉。
　　　　紐約萬國博覽會展出〈鼓之音〉。

一九四一　昭和十六年 六十六歲
第四屆新文展展出〈夕暮〉。
第七屆春虹會展展出〈詠花〉。
第六屆京都展展出〈晴日〉。
成為帝國藝術院會員。
十月下旬到十二月上旬前往中國旅行。

一九四三　昭和十八年 六十八歲
擔任第六屆新文展審查員，展出〈晴日〉。
關西畫展展出〈晚秋〉。
六合書院出版隨筆集〈青眉抄〉。

一九四四　昭和十九年 六十九歲
七月，成為日本帝國藝術院會員。

一九四五　昭和二十年 七十歲
擔任第一屆京展審查員。

一九四六　昭和二十一年 七十一歲
擔任第一屆日展審查員。
擔任第二屆京展審查員。

一九四七　昭和二十二年 七十二歲

日本美術國際鑑賞會展出〈雪中美人〉。

第十屆珊珊會展展出〈靜思〉。

一九四八　昭和二十三年 七十三歲

十一月，獲得文化勳章。

白壽會展展出〈庭之雪〉。

一九四九　昭和二十四年 七十四歲

松坂屋現代美術巨匠作品鑑賞會展出〈初夏傍晚〉。

八月二十七日，因肺癌去世。諡號壽慶院釋尼松園。

電子書購買

爽讀 APP

國家圖書館出版品預行編目資料

更有早行人：上村松園傾盡一生的藝術，與她
所生活的世界 / [日] 上村松園 著，方旭 譯 .
-- 第一版 . -- 臺北市：崧燁文化事業有限公司，
2023.10
面； 公分
POD 版
ISBN 978-626-357-660-5(平裝)
1.CST: 上村松園 2.CST: 畫家 3.CST: 回憶錄
940.9931 112014569

更有早行人：上村松園傾盡一生的藝術，與她所生活的世界

臉書

作　　　者：[日] 上村松園
翻　　　譯：方旭
編　　　輯：林緻筠
發 行 人：黃振庭
出 版 者：崧燁文化事業有限公司
發 行 者：崧燁文化事業有限公司
E - m a i l：sonbookservice@gmail.com
粉 絲 頁：https://www.facebook.com/sonbookss/
網　　　址：https://sonbook.net/
地　　　址：台北市中正區重慶南路一段六十一號八樓 815 室
Rm. 815, 8F., No.61, Sec. 1, Chongqing S. Rd., Zhongzheng Dist., Taipei City 100, Taiwan
電　　　話：（02）2370-3310　傳　　　真：（02）2388-1990
印　　　刷：京峯數位服務有限公司
律師顧問：廣華律師事務所 張珮琦律師

─ 版權聲明 ─

定　　　價：450 元
發行日期：2023 年 10 月第一版
◎本書以 POD 印製
Design Assets from Freepik.com